华夏万卷®
让人人写好字

正楷

ZI JIA FEN

好·字·拿·高·分

·专项训练字帖·

赠 提分专项训练

初中必背
古诗文 **132**篇

班级：＿＿＿＿＿＿＿＿＿＿＿＿＿

姓名：＿＿＿＿＿＿＿＿＿＿＿＿＿

依据教育部统编语文教材编写

周培 纳|书
华夏万卷|编

上海交通大学出版社
SHANGHAI JIAO TONG UNIVERSITY PRESS

硬笔书法控笔训练

　　硬笔书法是线条的艺术。线条是书法中最基本的元素。线条是轮廓，是"外观"，是笔画的灵魂。日常书写时，若笔画线条僵硬呆板或歪歪扭扭，很大程度上是因为我们的手部肌肉紧张，对笔的控制力不足。针对不同的线条进行控笔训练，可以有效提高我们对笔的控制力。具体来说，就是通过练习手腕、手指的相互配合，使手部肌肉放松，最终达到心、眼、手三者合一的书写高度。

一、直线线条的控笔训练

横竖

斜线

折线

二、曲线线条的控笔训练

转笔

弧线

圆圈

三、组合线条的控笔训练

回字形

弓字形

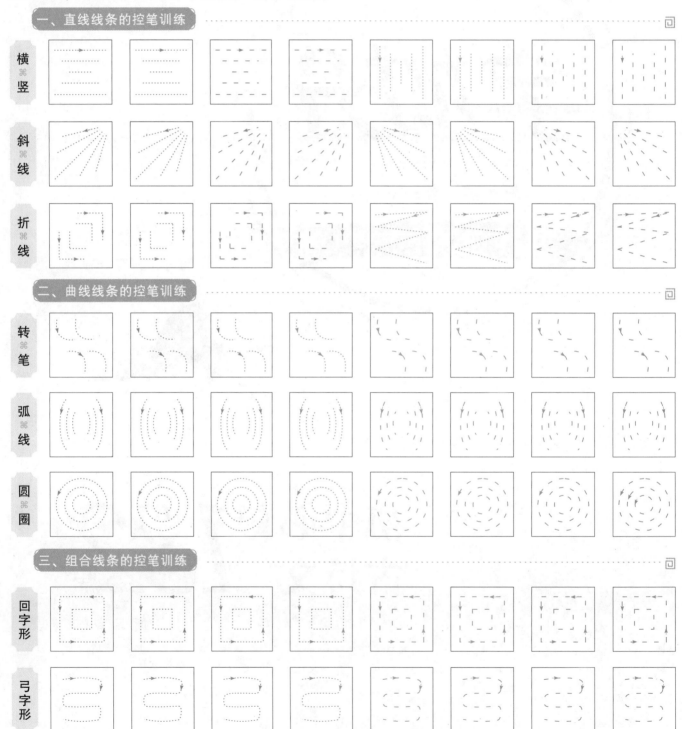

目录
CONTENTS

古 文

作品欣赏

卖炭翁(节选)

宣州谢朓楼饯别校书叔云(节选)

茅屋为秋风所破歌(节选)

石壕吏(节选)

行路难(节选)

木兰诗(节选)

古 诗

‖观沧海‖ 〔汉〕曹 操

东临碣石，以观沧海。水何澹澹，

山岛竦峙。树木丛生，百草丰茂。秋风

萧瑟，洪波涌起。日月之行，若出其中；

星汉灿烂，若出其里。幸甚至哉，歌以

咏志。

📝 词句注释

临：到达，登上。
澹(dàn)澹：水波荡漾的样子。
竦峙(sǒng zhì)：耸立。竦、峙，都是耸立的意思。
丛生：(草木)聚集在一处生长。
萧瑟：形容风吹树木的声音。
洪波：巨大的波涛。
日月之行，若出其中：太阳和月亮昼夜不停运转，都是大海吐纳的。

📖 词类活用

东临碣石
名词作状语，向东方。

‖闻王昌龄左迁龙标遥有此寄‖ 〔唐〕李 白

杨花落尽子规啼，闻道龙标过五溪。

我寄愁心与明月，随君直到夜郎西。

📝 词句注释

杨花：柳絮。
子规：即布谷鸟，又称"杜鹃"。
闻：听说。
与：给。

‖次北固山下‖ 〔唐〕王 湾

客路青山外，行舟绿水前。

潮平两岸阔，风正一帆悬。

📝 词句注释

客路：旅人前行的路。
潮平两岸阔：潮水涨满，两岸与江水齐平，整个江面十分开阔。

 名句拓展
◎君言不得意，归卧南山陲。但去莫复问，白云无尽时。 ——王维《送别》
◎山中相送罢，日暮掩柴扉。 ——王维《山中送别》

海日生残夜，江春入旧年。

乡书何处达？归雁洛阳边。

残夜：指夜将尽未尽之时。

江春入旧年：江上春早，旧年未过新春已来。

归雁洛阳边：希望北归的大雁捎一封家书到洛阳。

峨眉山月歌

〔唐〕李　白

峨眉山月半轮秋，影入平羌江水流。

夜发清溪向三峡，思君不见下渝州。

📝 **词句注释**

半轮：半边，半个。

平羌(qiāng)：即青衣江，大渡河的支流，位于峨眉山东北。

发：出发。

渝州：今重庆一带。

江南逢李龟年

〔唐〕杜　甫

岐王宅里寻常见，崔九堂前几度闻。

正是江南好风景，落花时节又逢君。

📝 **词句注释**

岐王：唐玄宗的弟弟李范，封岐王。

寻常：经常。

崔九：指殿中监崔涤，唐玄宗的宠臣。"九"是他在兄弟中的排行。

行军九日思长安故园

〔唐〕岑　参

强欲登高去，无人送酒来。

遥怜故园菊，应傍战场开。

📝 **词句注释**

送酒：此处化用有关陶渊明的典故。据南朝梁萧统《陶渊明传》记载：陶渊明重阳日在宅边的菊花丛中闷坐，刚好江州刺史王弘送酒来，于是痛饮至醉而归。

傍：靠近。

夜上受降城闻笛

〔唐〕李　益

回乐烽前沙似雪，受降城外月如霜。

不知何处吹芦管，一夜征人尽望乡。

📝 **词句注释**

回乐烽：烽火台名。在西受降城附近。一说，当作"回乐峰"，山峰名，在回乐县（今宁夏灵武西南）。

征人：指出征或戍边的军人。

秋 词 (其一)

〔唐〕刘禹锡

自古逢秋悲寂寥，我言秋日胜春朝。

晴空一鹤排云上，便引诗情到碧霄。

词句注释

寂寥：冷清萧条。
春朝：春天。
排：推开。
碧霄：蓝天。

夜雨寄北

〔唐〕李商隐

君问归期未有期，巴山夜雨涨秋池。

何当共剪西窗烛，却话巴山夜雨时。

词句注释

巴山：泛指川东一带的山。川东一带古属巴国。
何当：何时将要。
却话：回头说，追述。

十一月四日风雨大作 (其二)

〔宋〕陆 游

僵卧孤村不自哀，尚思为国戍轮台。

夜阑卧听风吹雨，铁马冰河入梦来。

词句注释

僵卧：躺卧不起，形容老病。
戍：守卫。
夜阑(lán)：夜将尽。
铁马：披着铁甲的战马。

潼 关

〔清〕谭嗣同

终古高云簇此城，秋风吹散马蹄声。

河流大野犹嫌束，山入潼关不解平。

词句注释

终古：久远。
簇：簇拥。
束：拘束。
山入潼关：指秦岭山脉进入潼关(以西)。

竹里馆

〔唐〕王 维

独坐幽篁里，弹琴复长啸。

词句注释

幽篁(huáng)：幽深的竹林。篁，竹林。

名句拓展

◎ 对酒当歌，人生几何！譬如朝露，去日苦多。——曹操《短歌行》
◎ 月明星稀，乌鹊南飞。绕树三匝，何枝可依？——曹操《短歌行》

深林人不知,明月来相照。

深林:这里指"幽篁"。
相照:照射我,意思是明月来陪伴我。

‖春夜洛城闻笛‖ 〔唐〕李 白

谁家玉笛暗飞声,散入春风满洛城。

此夜曲中闻折柳,何人不起故园情。

词句注释

玉笛:笛子的美称。
折柳:指《折杨柳》,汉代乐府曲名,内容多叙离别之情。
故园:故乡,家乡。

‖逢入京使‖ 〔唐〕岑 参

故园东望路漫漫,双袖龙钟泪不干。

马上相逢无纸笔,凭君传语报平安。

词句注释

漫漫:路途遥远的样子。
龙钟:沾湿的样子。
凭:请求,烦劳。
传语:捎口信。

‖晚 春‖ 〔唐〕韩 愈

草树知春不久归,百般红紫斗芳菲。

杨花榆荚无才思,惟解漫天作雪飞。

词句注释

杨花:指柳絮。
榆荚:指榆钱,榆树的果实。
才思:才气、才情。
解:懂得,知道。

‖登幽州台歌‖ 〔唐〕陈子昂

前不见古人,后不见来者。

念天地之悠悠,独怆然而涕下!

词句注释

悠悠:形容时间的久远和空间的广大。
怆然:悲伤的样子。
涕:眼泪。

文化常识 〔古代书信别称〕在纸张发明以前,古人用竹简、木板或帛作为书写材料,故书信又称书简、尺牍、尺素等。

望 岳

〔唐〕杜 甫

岱宗夫如何？齐鲁青未了。

造化钟神秀，阴阳割昏晓。

荡胸生曾云，决眦入归鸟。

会当凌绝顶，一览众山小。

词句注释

岱宗：指泰山。

造化钟神秀：大自然将神奇和秀丽集中于泰山。造化，指天地、大自然。钟，聚集。

阴阳割昏晓：山的南北两面，一面明亮一面昏暗，截然不同。阴阳，古人以山北水南为阴，山南水北为阳。割，分。

荡胸生曾云：层云生起，使心胸震荡。曾，同"层"。

决眦(zì)入归鸟：张大眼睛远望飞鸟归林。眦，眼眶。

登飞来峰

〔宋〕王安石

飞来山上千寻塔，闻说鸡鸣见日升。

不畏浮云遮望眼，自缘身在最高层。

词句注释

寻：古代长度单位。八尺(一说七尺)为一寻。

缘：因为。

游山西村

〔宋〕陆 游

莫笑农家腊酒浑，丰年留客足鸡豚。

山重水复疑无路，柳暗花明又一村。

箫鼓追随春社近，衣冠简朴古风存。

从今若许闲乘月，拄杖无时夜叩门。

词句注释

腊酒浑：腊月所酿的酒，称为"腊酒"。浑，浑浊。酒以清为贵。

足鸡豚：备足鸡肉、猪肉。豚，小猪，这里指猪肉。

箫鼓追随春社近：将近社日，一路上迎神的箫鼓声随处可闻。古代立春后第五个戊日为春社日，祭社神(土地神)，祈求丰收。

闲乘月：趁着月明来闲游。

无时：没有固定的时间，即随时。

名句拓展

◎丛菊两开他日泪，孤舟一系故园心。寒衣处处催刀尺，白帝城高急暮砧。
——杜甫《秋兴八首(其一)》

己亥杂诗 (其五)　　　〔清〕龚自珍

浩荡离愁白日斜，吟鞭东指即天涯。

落红不是无情物，化作春泥更护花。

词句注释

吟鞭：诗人的马鞭。吟，指吟诗。

落红：落花。后两句诗言外之意是说，自己虽然辞官，但仍会关心国家的前途和命运。

泊秦淮　　　〔唐〕杜　牧

烟笼寒水月笼沙，夜泊秦淮近酒家。

商女不知亡国恨，隔江犹唱后庭花。

词句注释

商女：歌女。

后庭花：曲名，《玉树后庭花》的简称。南朝陈亡国之君陈叔宝所作，后世多称之为亡国之音。

贾　生　　　〔唐〕李商隐

宣室求贤访逐臣，贾生才调更无伦。

可怜夜半虚前席，不问苍生问鬼神。

词句注释

访：咨询，征求意见。

才调：才华，这里指贾谊的政治才能。

无伦：无人能比。

虚：徒然。

苍生：指百姓。

过松源晨炊漆公店 (其五)　　　〔宋〕杨万里

莫言下岭便无难，赚得行人错喜欢。

政入万山围子里，一山放出一山拦。

词句注释

赚(zuàn)得：骗得。

错喜欢：空欢喜。

政：同"正"。

放出：这里是把行人放过去的意思。

约　客　　　〔宋〕赵师秀

黄梅时节家家雨，青草池塘处处蛙。

词句注释

黄梅时节：夏初江南梅子黄熟的时节，即梅雨季节。

名句拓展

◎悟已往之不谏，知来者之可追。实迷途其未远，觉今是而昨非。
——陶渊明《归去来兮辞》

有约不来过夜半，闲敲棋子落灯花。

灯花：灯芯燃烧后结成的花状物。

野　望

〔唐〕王　绩

东皋薄暮望，徙倚欲何依。

树树皆秋色，山山唯落晖。

牧人驱犊返，猎马带禽归。

相顾无相识，长歌怀采薇。

词句注释

薄暮：傍晚。薄，接近。
徙倚：徘徊。
树树皆秋色，山山唯落晖：层层树木都染上了秋天的色彩，重重山岭披覆着落日的余晖。
犊(dú)：小牛。这里指牛群。
禽：泛指猎获的鸟兽。
相顾无相识，长歌怀采薇：我看到这些人又并不认识，长声高歌真想隐居在山间。采薇，采食野菜。

黄鹤楼

〔唐〕崔　颢

昔人已乘黄鹤去，此地空余黄鹤楼。

黄鹤一去不复返，白云千载空悠悠。

晴川历历汉阳树，芳草萋萋鹦鹉洲。

日暮乡关何处是？烟波江上使人愁。

词句注释

昔人：指传说中骑鹤飞去的仙人。
悠悠：飘飘荡荡的样子。
晴川：晴日里的原野。川，平川、原野。
历历：分明的样子。
萋萋：草木茂盛的样子。
鹦鹉洲：长江中的小洲，在黄鹤楼东北。
乡关：故乡。

使至塞上

〔唐〕王　维

单车欲问边，属国过居延。

词句注释

单车：一辆车，表明此次出使随从不多。
问边：慰问边关守军。

名句
拓展

◎沧海月明珠有泪，蓝田日暖玉生烟。此情可待成追忆？只是当时已惘然。
——李商隐《锦瑟》

征蓬出汉塞，归雁入胡天。

大漠孤烟直，长河落日圆。

萧关逢候骑，都护在燕然。

征蓬：飘飞的蓬草，古诗中常用来比喻远行之人。

孤烟：指烽烟。

长河：指黄河。

候骑：负责侦察、巡逻的骑兵。

都护：官名，汉代始置，唐代边疆设有大都护府，其长官称大都护。这里指前线统帅。

‖ 渡荆门送别 ‖

〔唐〕李 白

渡远荆门外，来从楚国游。

山随平野尽，江入大荒流。

月下飞天镜，云生结海楼。

仍怜故乡水，万里送行舟。

词句注释

从：往。

山随平野尽，江入大荒流：高山渐渐隐去，现出平原，浩浩江水，好像全都流进了辽远无际的原野。

月下飞天镜：月亮倒映在水中，犹如从天上飞来一面明镜。

海楼：海市蜃楼。这里形容江上云霞多变形成的美丽景象。

怜：喜爱。

‖ 钱塘湖春行 ‖

〔唐〕白居易

孤山寺北贾亭西，水面初平云脚低。

几处早莺争暖树，谁家新燕啄春泥。

乱花渐欲迷人眼，浅草才能没马蹄。

最爱湖东行不足，绿杨阴里白沙堤。

词句注释

水面初平：春天湖水初涨，水面刚刚与湖岸齐平。初，刚刚。

云脚低：白云重重叠叠，同湖面上的波浪连成一片，看上去浮云很低。

暖树：向阳的树。

乱花渐欲迷人眼，浅草才能没马蹄：五颜六色的野花使人眼花缭乱，新长出的草才刚刚没过马蹄。

白沙堤：指西湖的白堤，又称"沙堤"或"断桥堤"。

庭中有奇树

《古诗十九首》

庭中有奇树，绿叶发华滋。

攀条折其荣，将以遗所思。

馨香盈怀袖，路远莫致之。

此物何足贵？但感别经时。

词句注释

华：花。下文的"荣"也是"花"的意思。

滋：繁盛。

攀条：攀引枝条。

遗：给予，馈赠。

盈：充满。

致：送达。

经时：历时很久。

龟虽寿

〔汉〕曹 操

神龟虽寿，犹有竟时；腾蛇乘雾，

终为土灰。老骥伏枥，志在千里；烈士

暮年，壮心不已。盈缩之期，不但在天；

养怡之福，可得永年。幸甚至哉，歌以

咏志。

词句注释

竟：终结，这里指死去。

腾蛇：传说中一种能腾云驾雾的神蛇。

骥：骏马，好马。

枥：马槽。

烈士：有气节有壮志的人。

盈缩：这里指人寿命的长短。

养怡：指调养身心，保持心情愉快。怡，愉快。

永年：长寿。

赠从弟（其二）

〔汉〕刘 桢

亭亭山上松，瑟瑟谷中风。

词句注释

从弟：堂弟。

亭亭：挺拔的样子。

 名句拓展
◎ 还顾望旧乡，长路漫浩浩。同心而离居，忧伤以终老。——《古诗十九首》
◎ 羁鸟恋旧林，池鱼思故渊。开荒南野际，守拙归园田。——陶渊明《归园田居》

风声一何盛，松枝一何劲！

冰霜正惨凄，终岁常端正。

岂不罹凝寒？松柏有本性。

梁甫行

〔三国·魏〕曹 植

八方各异气，千里殊风雨。

剧哉边海民，寄身于草野。

妻子象禽兽，行止依林阻。

柴门何萧条，狐兔翔我宇。

饮 酒（其五）

〔晋〕陶渊明

结庐在人境，而无车马喧。

问君何能尔？心远地自偏。

采菊东篱下，悠然见南山。

山气日夕佳，飞鸟相与还。

词句注释

一何：多么。
罹(lí)凝寒：遭受严寒。罹，遭受。凝寒，严寒。

词句注释

异气：气候不同。
殊：不同。
剧：艰难。
林阻：山林险阻之地。
翔：自在地行走。
宇：房屋。

古今异义

妻子象禽兽
古义：妻子儿女。
今义：男子的正式配偶。

词句注释

结庐：建造房舍。结，建造、构筑。庐，简陋的房屋。
人境：喧嚣扰攘的尘世。
尔：如此，这样。
采菊东篱下，悠然见南山：在东边的篱笆下采摘菊花，悠远闲适中看见了南山。悠然，闲适淡泊的样子。
山气：山间的云气。
日夕：傍晚。

此中有真意,欲辨已忘言。

欲辨已忘言:想要分辨清楚,却已忘了怎样表达。

春 望 　　　　〔唐〕杜 甫

国破山河在,城春草木深。

感时花溅泪,恨别鸟惊心。

烽火连三月,家书抵万金。

白头搔更短,浑欲不胜簪。

词句注释

城:指长安城,当时被叛军占领。

感时花溅泪,恨别鸟惊心:因感伤时局,看到春花开放也会落泪,怅恨离别,听到鸟鸣也会因此惊心。

烽火:古时边防报警的烟火。这里借指战事。

浑:简直。

不胜簪(zān):插不住簪子。胜,能够承受、禁得起。簪,一种别住发髻的长条状首饰。

雁门太守行 　　　　〔唐〕李 贺

黑云压城城欲摧,甲光向日金鳞开。

角声满天秋色里,塞上燕脂凝夜紫。

半卷红旗临易水,霜重鼓寒声不起。

报君黄金台上意,提携玉龙为君死。

词句注释

黑云压城:比喻敌军攻城的气势。

城欲摧:城墙仿佛将要坍塌。

角:军中号角。

塞上燕(yān)脂凝夜紫:边塞上将士的血迹在寒夜中凝为紫色。燕脂,胭脂,色深红。此句中"燕脂""夜紫"皆形容战场血迹。

玉龙:指宝剑。

赤 壁 　　　　〔唐〕杜 牧

折戟沉沙铁未销,自将磨洗认前朝。

词句注释

戟(jǐ):古代兵器。

销:销蚀。

将:拿,取。

认前朝:辨认出是前朝遗物。前朝,这里指赤壁之战的时代。

名句拓展
◎画图省识春风面,环珮空归夜月魂。千载琵琶作胡语,分明怨恨曲中论。
——杜甫《咏怀古迹(其三)》

东风不与周郎便，铜雀春深锁二乔。

周郎：即周瑜。
铜雀：即铜雀台。

关　雎 《诗经·周南》

关关雎鸠，在河之洲。窈窕淑女，

君子好逑。参差荇菜，左右流之。窈窕

淑女，寤寐求之。求之不得，寤寐思服。

悠哉悠哉，辗转反侧。参差荇菜，左右

采之。窈窕淑女，琴瑟友之。参差荇菜，

左右芼之。窈窕淑女，钟鼓乐之。

📝 词句注释

关关雎鸠(jiū)：雎鸠鸟不停地鸣叫。关关，拟声词。雎鸠，一种水鸟，一般认为就是鱼鹰，传说它们雌雄形影不离。
窈窕(yǎo tiǎo)：文静美好的样子。
淑女：善良美好的女子。
好逑(hǎo qiú)：好的配偶。逑，配偶。
流：求取。
寤寐(wù mèi)：这里指日日夜夜。寤，醒时。寐，睡时。
思服：思念。服，思念。
悠哉悠哉：形容思念之情绵绵不尽。悠，忧思的样子。
琴瑟友之：弹琴鼓瑟对她表示亲近。
芼(mào)：挑选。
钟鼓乐之：敲钟击鼓使她快乐。

蒹　葭 《诗经·秦风》

蒹葭苍苍，白露为霜。所谓伊人，

在水一方。溯洄从之，道阻且长。溯游

从之，宛在水中央。蒹葭萋萋，白露未

晞。所谓伊人，在水之湄。溯洄从之，道

📝 词句注释

苍苍：茂盛的样子。
伊人：那人，指所爱的人。
在水一方：在水的另一边，指对岸。
溯洄(sù huí)从之：逆流而上去追寻。溯洄，逆流而上。洄，逆流。从，跟随、追寻。
阻(zǔ)：艰险。
溯游：顺流而下。
萋萋：茂盛的样子。
晞(xī)：干。
湄(méi)：岸边，水与草相接的地方。

阻且跻。溯游从之，宛在水中坻。蒹葭

采采，白露未已。所谓伊人，在水之涘。

溯洄从之，道阻且右。溯游从之，宛在

水中沚。

跻(jī)：(路)高而陡。
采采：茂盛鲜明的样子。
末已：没有完，这里指还没有干。
涘(sì)：水边。
沚：水中的小块陆地。

式　微

《诗经·邶风》

式微式微，胡不归？微君之故，胡

为乎中露？式微式微，胡不归？微君之

躬，胡为乎泥中？

词句注释

式微：意思是天黑了。式，语气助词。微，昏暗。
胡：何，为什么。
微：(如果)不是。
君：君主。
中露：即露中，在露水中。
微君之躬：(如果)不是为了养活你们。躬，身体。

子　衿

《诗经·郑风》

青青子衿，悠悠我心。纵我不往，

子宁不嗣音？青青子佩，悠悠我思。纵

我不往，子宁不来？挑兮达兮，在城阙

兮。一日不见，如三月兮！

词句注释

子衿(jīn)：你的衣领。子，你。衿，衣领。
悠悠：深思的样子。
宁(nìng)：岂，难道。
嗣(sì)：接续，继续。
佩：指佩玉的带子。
挑(tāo)兮达(tà)兮：即挑达，独自徘徊的样子。
城阙(què)：城门两边的楼台。

送杜少府之任蜀州

〔唐〕王 勃

城阙辅三秦，风烟望五津。

与君离别意，同是宦游人。

海内存知己，天涯若比邻。

无为在歧路，儿女共沾巾。

词句注释

城阙辅三秦：意思是三秦辅卫着长安。城阙，指长安。三秦，指关中地区。项羽灭秦后，把秦故地分封给秦王朝的三名降将，故称"三秦"。

歧路：岔路口。

儿女：恋爱中的青年男女。

沾巾：泪沾手巾，指挥泪告别。

望洞庭湖赠张丞相

〔唐〕孟浩然

八月湖水平，涵虚混太清。

气蒸云梦泽，波撼岳阳城。

欲济无舟楫，端居耻圣明。

坐观垂钓者，徒有羡鱼情。

词句注释

涵虚：指水映天空。涵，包含。虚，天空。

混太清：与天空浑然一体。太清，天空。

欲济无舟楫：想渡湖却没有船只，比喻想从政而无人引荐。济，渡。

端居耻圣明：闲居在家，因有负太平盛世而感到羞愧。端居，闲居、平常家居。

徒有羡鱼情：只能白白地产生羡鱼之情了。这句隐喻想出来做官而没有途径。

题破山寺后禅院

〔唐〕常 建

清晨入古寺，初日照高林。

曲径通幽处，禅房花木深。

词句注释

禅院：寺院。

曲径通幽处，禅房花木深：弯弯曲曲的小路通向幽深处，禅房掩映在繁茂的花木丛中。禅房，僧人住的房舍。

名句拓展

◎万壑树参天，千山响杜鹃。——王维《送梓州李使君》
◎松风吹解带，山月照弹琴。君问穷通理，渔歌入浦深。——王维《酬张少府》

山光悦鸟性,潭影空人心。

万籁此都寂,但余钟磬音。

山光悦鸟性,潭影空人心:山中景色使鸟怡然自得,潭中影像使人心中俗念消失。人心,指人的世俗之心。

万籁(lài):指各种声响。

送友人
〔唐〕李　白

青山横北郭,白水绕东城。

此地一为别,孤蓬万里征。

浮云游子意,落日故人情。

挥手自兹去,萧萧班马鸣。

词句注释

蓬:蓬草,枯后根断,常随风飞旋。这里比喻即将孤身远行的友人。

浮云:比喻游子行踪不定。

落日:比喻难舍之情。

自兹去:从此离去。兹,此。

萧萧:马嘶叫声。

班马:离群的马。

酬乐天扬州初逢席上见赠
〔唐〕刘禹锡

巴山楚水凄凉地,二十三年弃置身。

怀旧空吟闻笛赋,到乡翻似烂柯人。

沉舟侧畔千帆过,病树前头万木春。

今日听君歌一曲,暂凭杯酒长精神。

词句注释

巴山楚水:诗人曾被贬夔州、朗州等地,夔州古属巴郡,朗州属楚地,故称"巴山楚水"。

弃置身:指遭受贬谪的诗人自己。

闻笛赋:指西晋向秀所作的《思旧赋》。

烂柯人:指晋人王质。柯,斧柄。

沉舟:沉船。

侧畔:旁边。

千帆:无数的船只。

病树:枯朽有病的树。

歌一曲:指白居易的《醉赠刘二十八使君》。

长(zhǎng):增长,振作。

中考链接 (临沂中考)刘禹锡的《酬乐天扬州初逢席上见赠》中体现新事物必将代替旧事物的诗句是:＿＿＿＿＿＿＿,＿＿＿＿＿＿＿。

月夜忆舍弟　　　　　　　　　〔唐〕杜　甫

戍鼓断人行，边秋一雁声。

露从今夜白，月是故乡明。

有弟皆分散，无家问死生。

寄书长不达，况乃未休兵。

词句注释

戍(shù)鼓：边防驻军的鼓声。

断人行：指实行宵禁，禁止人行走。

露从今夜白：意思是恰逢白露时节。

况乃：何况，况且。

长沙过贾谊宅　　　　　　　　〔唐〕刘长卿

三年谪宦此栖迟，万古惟留楚客悲。

秋草独寻人去后，寒林空见日斜时。

汉文有道恩犹薄，湘水无情吊岂知？

寂寂江山摇落处，怜君何事到天涯！

词句注释

三年谪宦：贾谊被贬至长沙三年。

栖迟：停留，居留。

楚客：这里指客居楚地的贾谊。

汉文：指汉文帝刘恒。

吊：凭吊。贾谊在长沙曾写《吊屈原赋》凭吊屈原。

左迁至蓝关示侄孙湘　　　　　〔唐〕韩　愈

一封朝奏九重天，夕贬潮州路八千。

欲为圣明除弊事，肯将衰朽惜残年！

词句注释

封：这里指韩愈的谏书《论佛骨表》。

朝(zhāo)奏：早晨上奏。

九重天：这里指皇帝。

圣明：指皇帝。

弊事：有害的事，指迎奉佛骨的事。

名句拓展

◎纤云四卷天无河，清风吹空月舒波。沙平水息声影绝，一杯相属君当歌。
——韩愈《八月十五日夜赠张功曹》

云横秦岭家何在？雪拥蓝关马不前。

知汝远来应有意，好收吾骨瘴江边。

商山早行

〔唐〕温庭筠

晨起动征铎，客行悲故乡。

鸡声茅店月，人迹板桥霜。

槲叶落山路，枳花明驿墙。

因思杜陵梦，凫雁满回塘。

词句注释

征铎(duó)：远行车马所挂的铃铛。铎，大铃。
槲(hú)：一种落叶乔木。
枳(zhǐ)：一种落叶灌木或小乔木。
杜陵：地名，在今陕西西安东南。诗人曾自称为"杜陵游客"，这里的"杜陵梦"当是思乡之梦。
凫(fú)：野鸭。
回塘：边沿曲折的池塘。

咸阳城东楼

〔唐〕许　浑

一上高城万里愁，蒹葭杨柳似汀洲。

溪云初起日沉阁，山雨欲来风满楼。

鸟下绿芜秦苑夕，蝉鸣黄叶汉宫秋。

行人莫问当年事，故国东来渭水流。

词句注释

汀洲：水中的小洲。
溪：这里指咸阳城南的磻溪。下文的"阁"指城西的慈福寺。
芜：丛生的杂草。
行人：这里指作者自己。
当年事：指秦、汉灭亡的往事。

 名句拓展

◎三顾频烦天下计，两朝开济老臣心。出师未捷身先死，长使英雄泪满襟。
——杜甫《蜀相》

无 题

〔唐〕李商隐

相见时难别亦难,东风无力百花残。

春蚕到死丝方尽,蜡炬成灰泪始干。

晓镜但愁云鬓改,夜吟应觉月光寒。

蓬山此去无多路,青鸟殷勤为探看。

词句注释

丝:这里与"思"字谐音。

泪:蜡烛燃烧时流下的烛油,称为"蜡泪"。

云鬓改:意思是青春年华消逝。云鬓,指年轻女子的秀发。

蓬山:神话中海上的仙山,这里借指所思女子的住处。

青鸟:神话中为西王母传信的神鸟。后为信使的代称。

十五从军征

《乐府诗集》

十五从军征,八十始得归。道逢乡

里人:"家中有阿谁?""遥看是君家,松

柏冢累累。"兔从狗窦入,雉从梁上飞。

中庭生旅谷,井上生旅葵。舂谷持作饭,

采葵持作羹。羹饭一时熟,不知饴阿谁。

出门东向看,泪落沾我衣。

词句注释

阿:前缀,用在某些称谓或疑问代词等前面。

冢(zhǒng):坟墓。

累(léi)累:众多的样子。

狗窦:给狗出入的墙洞。

雉(zhì):野鸡。

旅谷:野生的谷子。旅,植物未经播种而生。

井:这里指井台。

旅葵:野生的葵菜。

舂(chōng)谷:用杵臼捣去谷物的皮壳。

持:拿着。

一时:一会儿。

饴:同"贻",送给。

直击考点

请任选角度赏析"兔从狗窦入,雉从梁上飞。"

答案:这两句诗描写了诗人回家后所见到的景象:兔子从狗洞进进出出,野鸡在屋梁上飞来飞去。从侧面表现了家园荒芜、人亡物非的景况。

中考链接 (天水中考)有一种品质叫无私,有一种情感叫无悔,把它化为形象的诗句,那便是李商隐《无题》中的"_____,_____"。

白雪歌送武判官归京

〔唐〕岑 参

北风卷地白草折，胡天八月即飞雪。

忽如一夜春风来，千树万树梨花开。

散入珠帘湿罗幕，狐裘不暖锦衾薄。

将军角弓不得控，都护铁衣冷难着。

瀚海阑干百丈冰，愁云惨淡万里凝。

中军置酒饮归客，胡琴琵琶与羌笛。

纷纷暮雪下辕门，风掣红旗冻不翻。

轮台东门送君去，去时雪满天山路。

山回路转不见君，雪上空留马行处。

📝 词句注释

白草：一种牧草，干熟时变为白色。

胡天：这里指塞北一带的天空。

珠帘：用珍珠缀成的帘子。与下面的"罗幕(丝绸制作的帐幕)"一样，是美化的说法。

锦衾薄：织锦被都显得单薄了。

角弓：一种以兽角作装饰的弓。

控：拉开(弓弦)。

都护：唐朝镇守边疆的长官。

着(zhuó)：穿。

瀚(hàn)海：指沙漠。

阑干：纵横交错的样子。

惨淡：暗淡。

中军：指主将。

饮(yìn)：宴请。

胡琴：泛指西域的琴。

辕门：领兵将帅的营门。

掣(chè)：拉，扯。

翻：飘动。

过零丁洋

〔宋〕文天祥

辛苦遭逢起一经，干戈寥落四周星。

山河破碎风飘絮，身世浮沉雨打萍。

📝 词句注释

遭逢：指遇到朝廷选拔。

干戈：指战争。干和戈本是两种兵器。

寥落：稀少。指宋朝抗元战事逐渐消歇。

风飘絮：形容大宋国势如风中柳絮，失去根基，即将覆灭。

惶恐滩头说惶恐，零丁洋里叹零丁。

人生自古谁无死？留取丹心照汗青。

零丁：孤苦无依的样子。

汗青：古代在竹简上写字，先以火炙烤竹片，以防虫蛀。因竹片水分蒸发如汗，所以称之为"汗青"。这里指史册。

南安军

〔宋〕文天祥

梅花南北路，风雨湿征衣。

出岭同谁出？归乡如此归！

山河千古在，城郭一时非。

饿死真吾志，梦中行采薇。

📑 **词句注释**

军：宋代行政区划名，与府、州、监同属于路。

梅花南北路：指经过梅岭。梅岭，即大庾岭，山上多梅树，是广东和江西的分界岭。

采薇：周武王伐纣灭商，伯夷、叔齐(商末孤竹国君的两个儿子) 不食周粟，逃到首阳山，采薇而食，后来饿死。薇，一种野菜。文天祥到了南安军曾绝食八天。

别云间

〔明〕夏完淳

三年羁旅客，今日又南冠。

无限山河泪，谁言天地宽。

已知泉路近，欲别故乡难。

毅魄归来日，灵旗空际看。

📑 **词句注释**

云间：松江的古称。

南冠(guān)：《左传·成公九年》载，楚国人锺仪被俘，仍戴着"南冠"(楚国的冠)。后世遂以"南冠"为俘虏的代称。

泉路：地下。指阴间。

毅魄：英魂。语出屈原《九歌·国殇》："身既死兮神以灵，魂魄毅兮为鬼雄。"

灵旗：战旗。古代出征前必祭祷之，以求旗开得胜，故称。

名句
拓展

◎姑苏城外寒山寺，夜半钟声到客船。——张继《枫桥夜泊》

◎洛阳城里见秋风，欲作家书意万重。——张籍《秋思》

终南别业 〔唐〕王 维

中岁颇好道，晚家南山陲。

兴来每独往，胜事空自知。

行到水穷处，坐看云起时。

偶然值林叟，谈笑无还期。

词句注释

中岁：中年。
好道：此处指信奉佛理。
家：安家。
南山陲(chuí)：终南山边。
兴来：兴致来时。
胜事：喜悦的事情。
穷：尽。
值：遇到。
林叟：山间老者。
还期：回来的时间。

词类活用

晚家南山陲

名词作动词，安家。

月 夜 〔唐〕刘方平

更深月色半人家，北斗阑干南斗斜。

今夜偏知春气暖，虫声新透绿窗纱。

词句注释

更深：夜深了。
阑干：横斜着的样子。
偏知：才知，表示出乎意料。
新：第一次。

登 楼 (节选) 〔唐〕杜 甫

花近高楼伤客心，万方多难此登临。

锦江春色来天地，玉垒浮云变古今。

词句注释

万方：万国。指海内之地。
锦江春色来天地，玉垒浮云变古今：只见濯锦江上春意盎然，充溢于天地之间，玉垒山上浮云变幻，如同古今变迁。

望月有感 (节选) 〔唐〕白居易

时难年荒世业空，弟兄羁旅各西东。

田园寥落干戈后，骨肉流离道路中。

词句注释

羁旅：漂泊流浪。
寥落：荒芜零落。
干戈：古代两种兵器，此处代指战争。

词 曲

天净沙·秋思

〔元〕马致远

枯藤老树昏鸦,小桥流水人家,古道西风瘦马。夕阳西下,断肠人在天涯。

渔家傲

〔宋〕李清照

天接云涛连晓雾,星河欲转千帆舞。仿佛梦魂归帝所,闻天语,殷勤问我归何处。　我报路长嗟日暮,学诗谩有惊人句。九万里风鹏正举。风休住,蓬舟吹取三山去!

浣溪沙

〔宋〕晏　殊

一曲新词酒一杯,去年天气旧亭台。夕阳西下几时回?　无可奈何花落

词句注释

昏鸦:黄昏时将要回巢的乌鸦。

断肠:形容悲伤到极点。

天涯:天边,指远离家乡的地方。

词句注释

云涛:如波涛翻滚的云。一说指海涛。

星河欲转:银河流转,指天快亮了。星河,银河。

帝所:天帝居住的地方。

殷勤:情意恳切。

报:回答。

嗟:叹息,慨叹。

谩(màn):同"漫",空、徒然。

九万里风鹏正举:(我要)像大鹏鸟那样乘风高飞。举,高飞。《庄子·逍遥游》:"鹏之徙于南冥也,水击三千里,抟扶摇而上者九万里。"

蓬舟:如飞蓬般轻快的船。

三山:神话中的蓬莱、方丈、瀛洲三座海上仙山。

词句注释

一曲新词酒一杯,去年天气旧亭台:一曲新词唱罢再饮美酒一杯,和去年一样的天气,亭台楼阁依旧。

名句拓展

◎云树绕堤沙,怒涛卷霜雪,天堑无涯。——柳永《望海潮》

◎羌管弄晴,菱歌泛夜,嬉嬉钓叟莲娃。——柳永《望海潮》

去,似曾相识燕归来。小园香径独徘徊。

采桑子

〔宋〕欧阳修

轻舟短棹西湖好,绿水逶迤。芳草

长堤,隐隐笙歌处处随。 无风水面

琉璃滑,不觉船移。微动涟漪,惊起沙

禽掠岸飞。

相见欢

〔宋〕朱敦儒

金陵城上西楼,倚清秋。万里夕阳

垂地大江流。 中原乱,簪缨散,几

时收?试倩悲风吹泪过扬州。

如梦令

〔宋〕李清照

常记溪亭日暮,沉醉不知归路。兴

尽晚回舟,误入藕花深处。争渡,争渡,

小园香径独徘徊:我在小园落红满地的小路上独自徘徊。

词句注释

棹(zhào):桨。
琉璃:一种光滑细腻的釉料,多覆在盆、缸、砖瓦的外层。这里喻指水面平静澄碧。

词句注释

金陵:古城名,即今江苏南京。
簪缨:代指达官显贵。簪和缨都是古代贵族的帽饰。缨,帽带。
倩(qìng):请人代自己做。
扬州:今属江苏。

词句注释

溪亭:溪边的亭子。
藕花:荷花。
争渡:奋力把船划出去。

名句拓展
◎多情自古伤离别,更那堪,冷落清秋节! ——柳永《雨霖铃》
◎今宵酒醒何处?杨柳岸,晓风残月。 ——柳永《雨霖铃》

惊起一滩鸥鹭。

惊：惊动。
鸥鹭：这里泛指水鸟。

‖·卜算子·黄州定慧院寓居作‖· 〔宋〕苏　轼

缺月挂疏桐，漏断人初静。谁见幽

人独往来，缥缈孤鸿影。　惊起却

回头，有恨无人省。拣尽寒枝不肯栖，

寂寞沙洲冷。

词句注释

疏桐：枝叶稀疏的桐树。
漏断：指深夜。漏，指漏壶，古代计时的器具。深夜壶水渐少，很难听到滴漏声音了，所以说"漏断"。
幽人：幽居之人。
省(xǐng)：知晓。
沙洲：江河中泥沙淤积而成的小块陆地。

‖·卜算子·咏梅‖· 〔宋〕陆　游

驿外断桥边，寂寞开无主。已是黄

昏独自愁，更着风和雨。　无意苦争

春，一任群芳妒。零落成泥碾作尘，只

有香如故。

词句注释

驿外：指荒僻、冷清之地。
无主：自生自灭，无人照管和玩赏。
更：又，再。
着(zhuó)：遭受。
苦：苦苦，极力。
争春：与百花争奇斗艳。
一任：任凭。
零落：凋谢。
碾：轧烂，压碎。
作尘：化作灰土。
香如故：香气依旧存在。故，指花开时。

‖·水调歌头‖· 〔宋〕苏　轼

丙辰中秋，欢饮达旦，大醉，作此篇，兼怀子由。

明月几时有？把酒问青天。不知天

词句注释

丙辰：宋神宗熙宁九年(1076)。
子由：苏轼的弟弟苏辙，字子由。

上宫阙，今夕是何年。我欲乘风归去，

又恐琼楼玉宇，高处不胜寒。起舞弄清

影，何似在人间。　　转朱阁，低绮户，

照无眠。不应有恨，何事长向别时圆？

人有悲欢离合，月有阴晴圆缺，此事古

难全。但愿人长久，千里共婵娟。

▐▌ 行香子 ▐▌

〔宋〕秦　观

　　树绕村庄，水满陂塘。倚东风、豪

兴徜徉。小园几许，收尽春光。有桃花

红，李花白，菜花黄。　　远远围墙，

隐隐茅堂。飏青旗、流水桥旁。偶然乘

兴，步过东冈。正莺儿啼，燕儿舞，蝶

宫阙：宫殿。
归去：回到天上去。
琼楼玉宇：美玉砌成的楼宇，指想象中的月中仙宫。
起舞弄清影：意思是诗人在月光下起舞，影子也随着舞动。
何似：哪里比得上。
转朱阁，低绮(qǐ)户，照无眠：月儿转过朱红色的楼阁，低低地挂在雕花的窗户上，照着不能入睡的人(指诗人自己)。
不应有恨，何事长向别时圆：(月儿)不该有什么怨恨吧，为什么偏在人们不能团聚时圆呢？何事，为什么。
婵娟：本意指妇女姿态美好的样子，这里指月亮。

📝 **词句注释**

树绕村庄，水满陂塘：绿树环绕着村庄，春水积满了池塘。陂(bēi)塘，池塘。
徜徉(cháng yáng)：闲游，安闲自在地步行。
几许：多少，这里表示园子不大。
飏(yáng)：飞扬，飘扬。
青旗：酒店门口挂的青色酒幌。
正莺儿啼，燕儿舞，蝶儿忙：那里黄莺在啼鸣，燕子在飞舞，蝴蝶在忙碌。

名句
拓展

◎ 两情若是久长时，又岂在朝朝暮暮。——秦观《鹊桥仙》
◎ 问君能有几多愁，恰似一江春水向东流。——李煜《虞美人》

儿忙。

丑奴儿·书博山道中壁　　〔宋〕辛弃疾

少年不识愁滋味，爱上层楼。爱上

层楼，为赋新词强说愁。　　而今识尽

愁滋味，欲说还休。欲说还休，却道"天

凉好个秋"！

渔家傲·秋思　　〔宋〕范仲淹

塞下秋来风景异，衡阳雁去无留

意。四面边声连角起，千嶂里，长烟落

日孤城闭。　　浊酒一杯家万里，燕然

未勒归无计。羌管悠悠霜满地，人不寐，

将军白发征夫泪。

直击考点

"千嶂里，长烟落日孤城闭"描写了什么景象？在词中起什么作用？

答案：形象地描绘了千重山峦环抱的孤城紧闭的景象，烘托边塞荒凉萧条的气氛。也为下阕抒情作铺垫。

中考链接

（吉林中考）范仲淹在《渔家傲·秋思》中，运用典故，抒发强烈的爱国思乡之情的诗句是：_____，_____。

江城子·密州出猎

〔宋〕苏 轼

老夫聊发少年狂，左牵黄，右擎苍，锦帽貂裘，千骑卷平冈。为报倾城随太守，亲射虎，看孙郎。　酒酣胸胆尚开张。鬓微霜，又何妨！持节云中，何日遣冯唐？会挽雕弓如满月，西北望，射天狼。

破阵子·为陈同甫赋壮词以寄之

〔宋〕辛弃疾

醉里挑灯看剑，梦回吹角连营。八百里分麾下炙，五十弦翻塞外声，沙场秋点兵。　马作的卢飞快，弓如霹雳弦惊。了却君王天下事，赢得生前身后名。可怜白发生！

满江红

[清]秋 瑾

小住京华，早又是中秋佳节。为篱下黄花开遍，秋容如拭。四面歌残终破楚，八年风味徒思浙。苦将侬强派作蛾眉，殊未屑！ 身不得，男儿列，心却比，男儿烈。算平生肝胆，因人常热。俗子胸襟谁识我？英雄末路当磨折。莽红尘何处觅知音？青衫湿！

直击考点

> 请赏析名句"身不得，男儿列，心却比，男儿烈"。

这首词风格刚健豪放，充分表达了作者匡国济世的凌云志向，表现出巾帼英雄的本色，用"心"与"身""烈"与"列"的对比，抒发了作者不甘雌伏的巾帼情怀。

定风波

[宋]苏 轼

三月七日，沙湖道中遇雨，雨具先去，同行皆狼狈，余独不觉。已而遂晴，故作此词。

莫听穿林打叶声，何妨吟啸且徐行。竹杖芒鞋轻胜马，谁怕？一蓑烟雨任平生。 料峭春风吹酒醒，微冷，

名句拓展

◎天接云涛连晓雾，星河欲转千帆舞。——李清照《渔家傲》

◎九万里风鹏正举。风休住，蓬舟吹取三山去。——李清照《渔家傲》

山头斜照却相迎。回首向来萧瑟处，归

去，也无风雨也无晴。

萧瑟：指风雨吹打树木的声音。

临江仙·夜登小阁，忆洛中旧游 〔宋〕陈与义

忆昔午桥桥上饮，坐中多是豪英。

长沟流月去无声。杏花疏影里，吹笛到

天明。 二十余年如一梦，此身虽在

堪惊。闲登小阁看新晴。古今多少事，

渔唱起三更。

词句注释

午桥：在洛阳城南十里。
堪惊：总是心惊胆战。
闲登小阁看新晴：闲来登上小阁欣赏这雨后初晴的月色。新晴，新雨初晴。晴，这里指晴夜。
渔唱起三更：渔歌在夜半响起。三更，古代以漏计时，自黄昏至拂晓分为五刻，即五更，三更正是午夜。

太常引·建康中秋夜为吕叔潜赋 〔宋〕辛弃疾

一轮秋影转金波，飞镜又重磨。把

酒问姮娥：被白发，欺人奈何？ 乘

风好去，长空万里，直下看山河。斫去

桂婆娑，人道是，清光更多。

词句注释

姮（héng）娥：即嫦娥，传说中月宫的仙女。
斫（zhuó）去桂婆娑，人道是，清光更多：传说月中有桂树。杜甫《一百五日夜对月》诗："斫却月中桂，清光应更多。"斫，砍。

浣溪沙

〔清〕纳兰性德

身向云山那畔行，北风吹断马嘶

声，深秋远塞若为情！　一抹晚烟

荒戍垒，半竿斜日旧关城。古今幽恨几

时平！

词句注释

云山：高耸入云之山。
那畔：那边。
马嘶声：马鸣声。
远塞：边塞。
若为：怎样的。
荒：荒凉萧瑟。
戍垒：边防驻军的营垒。
关城：关塞上的城堡。
幽恨：深藏于心中的怨恨。

南乡子·登京口北固亭有怀

〔宋〕辛弃疾

何处望神州？满眼风光北固楼。千

古兴亡多少事？悠悠。不尽长江滚滚流。

　年少万兜鍪，坐断东南战未休。天

下英雄谁敌手？曹刘。生子当如孙仲谋。

词句注释

神州：中原地区。
年少万兜鍪(móu)：指孙权年轻时就统率千军万马。兜鍪，古代作战时兵士所戴的头盔。这里指代士兵。
坐断：占据。
曹刘：指曹操与刘备。
生子当如孙仲谋：曹操率大军南下，见孙权的军队军容整肃，感叹道："生子当如孙仲谋。"见《三国志·吴书·吴主传》注引《吴历》。仲谋，孙权的字。

山坡羊·潼关怀古

〔元〕张养浩

峰峦如聚，波涛如怒，山河表里潼

关路。望西都，意踌躇。伤心秦汉经行

词句注释

山河表里：外有黄河，内有华山，是为表里。形容潼关一带地势险要。
西都：指长安。
踌躇：迟疑不决。这里形容心潮起伏。
秦汉经行处：途中所见的秦汉宫殿遗址。经行处，行程中经过的地方。

名句拓展
◎乱石穿空，惊涛拍岸，卷起千堆雪。——苏轼《念奴娇·赤壁怀古》
◎羽扇纶巾，谈笑间，樯橹灰飞烟灭。——苏轼《念奴娇·赤壁怀古》

处，宫阙万间都做了土。兴，百姓苦；

亡，百姓苦。

山坡羊·骊山怀古　　〔元〕张养浩

骊山四顾，阿房一炬，当时奢侈今

何处？只见草萧疏，水萦纡。至今遗恨

迷烟树。列国周齐秦汉楚。赢，都变做

了土；输，都变做了土。

朝天子·咏喇叭　　〔明〕王　磐

喇叭，唢呐，曲儿小腔儿大。官船

来往乱如麻，全仗你抬声价。军听了军

愁，民听了民怕。哪里去辨甚么真共假？

眼见的吹翻了这家，吹伤了那家，只吹

的水尽鹅飞罢！

望江南

〔唐〕温庭筠

梳洗罢，独倚望江楼。过尽千帆皆

不是，斜晖脉脉水悠悠。肠断白蘋洲。

词句注释

梳洗罢，独倚望江楼：(思妇)精心梳洗后，独自一人倚靠在江边的楼阁上，放眼眺望远方。

醉花阴

〔宋〕李清照

薄雾浓云愁永昼，瑞脑销金兽。佳

节又重阳，玉枕纱厨，半夜凉初透。

东篱把酒黄昏后，有暗香盈袖。莫道不

销魂，帘卷西风，人比黄花瘦。

词句注释

瑞脑：一种叫龙脑的香料。

金兽：兽形的铜香炉。

玉枕纱厨，半夜凉初透：半夜的凉气开始将玉枕纱帐浸透。

东篱把酒黄昏后，有暗香盈袖：黄昏之后，在东篱手把美酒，有阵阵幽香溢满我的双袖。暗香，幽香。

武陵春

〔宋〕李清照

风住尘香花已尽，日晚倦梳头。物

是人非事事休，欲语泪先流。　　闻说

双溪春尚好，也拟泛轻舟。只恐双溪舴

艋舟，载不动许多愁。

词句注释

尘香：尘埃中夹杂着花香。

闻说双溪春尚好，也拟泛轻舟：听说双溪春景尚好，我也打算泛舟前去。拟，准备，打算。

只恐双溪舴艋舟，载不动许多愁：只恐怕双溪上的小船，载不动我这么多的忧愁。舴艋舟，小船。

名句拓展

◎三杯两盏淡酒，怎敌他、晚来风急！——李清照《声声慢》
◎满地黄花堆积，憔悴损，如今有谁堪摘？——李清照《声声慢》

古 文

咏 雪
《世说新语》

谢太傅寒雪日内集，与儿女讲

论文义。俄而雪骤，公欣然曰："白雪纷纷

何所似？"兄子胡儿曰："撒盐空中差可

拟。"兄女曰："未若柳絮因风起。"公大笑

乐。即公大兄无奕女，左将军王凝之妻也。

词句注释

内集：把家里人聚集在一起。

儿女：子女，这里泛指小辈，包括侄儿侄女。

文义：文章的义理。

俄而：不久，一会儿。

骤：急。

何所似：像什么。

胡儿：即谢朗，字长度，小名胡儿，谢安次兄谢据的长子。

差(chā)可拟：大体可以相比。差，大体。拟，相比。

未若：不如，不及。

因风：乘风。因，趁、乘。

陈太丘与友期行
《世说新语》

陈太丘与友期行，期日中。过

中不至，太丘舍去，去后乃至。元方时年

七岁，门外戏。客问元方："尊君在不？"

答曰："待君久不至，已去。"友人便怒曰：

"非人哉！与人期行，相委而去。"元方

曰："君与家君期日中。日中不至，则

词句注释

期行：相约同行。期，约定。

日中：正午时分。

舍去：丢下(他)而离开。舍，舍弃。去，离开。

乃：才。

元方：即陈纪(129—199)，字元方，陈寔的长子。

尊君在不(fǒu)：令尊在不在？尊君，对别人父亲的尊称。不，同"否"。

相委而去：丢下我走了。相，表示动作偏指一方。委，舍弃。

家君：对人谦称自己的父亲。

是无信；对子骂父，则是无礼。"友人惭，

下车引之。元方入门不顾。

《论语》十二章

子曰："学而时习之，不亦说乎？

有朋自远方来，不亦乐乎？人不知而不

愠，不亦君子乎？"

（《学而》）

曾子曰："吾日三省吾身：为人谋

而不忠乎？与朋友交而不信乎？传不

习乎？"

（《学而》）

子曰："吾十有五而志于学，三十而

立，四十而不惑，五十而知天命，六十而

耳顺，七十而从心所欲，不逾矩。"

（《为政》）

子曰："温故而知新，可以为师矣。"

（《为政》）

词句注释

日中不至，则是无信：正午时您没有来，就是不讲信用。

引：拉，牵拉。

顾：回头看。

时习：按时温习。时，按时。

愠(yùn)：生气，恼怒。

吾(wú)：人称代词，我。

日：每天。

三省(xǐng)：多次进行自我检查。三，泛指多次。一说，实指，即下文所说的三个方面。省，自我检查、反省。

为人谋：替人谋划事情。

传(chuán)：传授，这里指老师传授的知识。

惑：迷惑，疑惑。

耳顺：对此有多种解释，通常认为是能听得进不同的意见。

从心所欲：顺从意愿。

逾矩：越过法度。逾，越过。矩，法度。

温故而知新：温习学过的知识，可以得到新的理解和体会。

通假字

①不亦说乎

"说"同"悦"，愉快。

②吾十有五而志于学

"有"同"又"，用于整数和零数之间。

一词多义

而 ⎰ 学而时习之 表承接。
　　 思而不学则殆 表转折。

子曰："学而不思则罔，思而不学则殆。"

（《为政》）

子曰："贤哉，回也！一箪食，一瓢饮，在陋巷，人不堪其忧，回也不改其乐。贤哉，回也！"

（《雍也》）

子曰："知之者不如好之者，好之者不如乐之者。"

（《雍也》）

子曰："饭疏食，饮水，曲肱而枕之，乐亦在其中矣。不义而富且贵，于我如浮云。"

（《述而》）

子曰："三人行，必有我师焉。择其善者而从之，其不善者而改之。"

（《述而》）

词句注释

罔(wǎng)：迷惑，意思是感到迷茫而无所适从。

殆(dài)：疑惑。

箪(dān)：古代盛饭用的圆形竹器，也有用芦苇制成的。

堪：能忍受。

之：代词，它，指学问和事业。一说，指仁德。

者：代词，……的人。

好(hào)：喜爱，爱好。

乐：以……为快乐。

饭疏食，饮水：吃粗粮，喝冷水。饭，吃。疏食，粗粮。水，文言文中称冷水为"水"，热水为"汤"。

于：介词，对，对于。

如浮云：像浮云一样。

焉：于此，意思是在其中。

善者：好的方面，优点。

古今异义

①可以为师矣

古义：可以凭借。

今义：表示允许或能够。

②吾日三省吾身

古义：泛指多次。一说实指。

今义：三，表数目。

③饭疏食，饮水

古义：粗疏，粗粝。

今义：疏通，疏散。

成语积累

不亦乐乎　温故知新
择善而从

子在川上曰:"逝者如斯夫,不舍昼夜。"

（《子罕》）

子曰:"三军可夺帅也,匹夫不可夺志也。"

（《子罕》）

子夏曰:"博学而笃志,切问而近思,仁在其中矣。"

（《子张》）

诫子书

〔三国〕诸葛亮

夫君子之行,静以修身,俭以养德。非淡泊无以明志,非宁静无以致远。夫学须静也,才须学也,非学无以广才,非志无以成学。淫慢则不能励精,险躁则不能治性。年与时驰,意与日去,遂成枯落,多不接世,悲守穷庐,将复

词句注释

川上:河边。川,河流。
逝者如斯夫(fú),不舍昼夜:逝去的一切像河水一样流去,日夜不停。逝,往、离去。

直击考点

"为人谋而不忠乎?与朋友交而不信乎?传不习乎?"这三句话能不能调换位置?

答案:不能。因为这三句话所针对的对象是逐渐扩大的,按照"自己"、"别人"、"老师"的顺序排列,从自己到别人,再到老师,体现出曾子对自己要求严格、反省深刻的品格。

词句注释

无以:没有什么可以拿来,没办法。
淫(yín)慢:放纵懈怠。淫,放纵。慢,懈怠。
险躁:轻薄浮躁。险,轻薄。
治性:修养性情。治,修养。
年与时驰:年纪随同时光而疾速逝去。驰,疾行,指迅速逝去。
枯落:凋落,衰残。比喻人年老志衰,没有用处。
多不接世:意思是,大多对社会没有任何贡献。
穷庐:穷困潦倒之人住的陋室。

古今异义

险躁则不能治性
古义:修养
今义:治理

36 华夏万卷·让人人写好字

何及!

狼（节选）
〔清〕蒲松龄

少时，一狼径去，其一犬坐于前。久之，目似瞑，意暇甚。屠暴起，以刀劈狼首，又数刀毙之。方欲行，转视积薪后，一狼洞其中，意将隧入以攻其后也。身已半入，止露尻尾。屠自后断其股，亦毙之。乃悟前狼假寐，盖以诱敌。

穿井得一人
《吕氏春秋》

宋之丁氏，家无井而出溉汲，常一人居外。及其家穿井，告人曰："吾穿井得一人。"有闻而传之者："丁氏穿井得一人。"国人道之，闻之于宋君。宋君令人问之于丁氏，丁氏对曰："得一人

词句注释

将复何及：又怎么来得及。

词句注释

少(shǎo)时：一会儿。
径去：径直离开。径，径直。
久之：时间长了。
瞑(míng)：闭上眼睛。
意暇甚：神情很悠闲。意，这里指神情、态度。暇，从容、悠闲。
暴：突然。
洞其中：在积薪中打洞。
隧入：从通道进入。
尻(kāo)：屁股。
假寐：假装睡觉。寐，睡觉。
盖：表示推测，大概，原来是。

词类活用

①一狼洞其中
名词用作动词，挖洞。

②意将隧入……
名词用作状语，"从通道"的意思。

词句注释

溉(gài)汲(jí)：打水浇田，溉，浇灌、灌溉。
及：待，等到。
国人：指居住在国都中的人。
道：讲述。
闻之于宋君：使宋国的国君知道这件事。闻，知道、听说，这里是"使知道"的意思。
对：应答，回答。
得一人之使：得到一个人使唤，指得到一个人的劳力。

之使，非得一人于井中也。"求闻之若

此，不若无闻也。

求闻之若此，不若无闻也：像这样以讹传讹，还不如什么都没听到好。

杞人忧天
（节选）
《列子》

其人曰："天果积气，日月星

宿，不当坠耶？"

晓之者曰："日月星宿，亦积气中之

有光耀者，只使坠，亦不能有所中伤。"

其人曰："奈地坏何？"

晓之者曰："地，积块耳，充塞四虚，

亡处亡块。若踱步跐蹈，终日在地上行

止，奈何忧其坏？"

词句注释

只使：纵使，即使。
中(zhòng)伤：伤害。
积块：聚积的土块。
四虚：四方。
踱(chú)步跐(cǐ)蹈：这四个字都是踩、踏的意思。
日月星宿，亦积气中之有光耀者，只使坠，亦不能有所中伤：日月星辰，也只是聚积在一起的气体之中有光耀的东西，即使它坠落了，也不会造成什么伤害。
地，积块耳，充塞四虚，亡处亡块：大地不过是聚积在一起的土块罢了，四处都塞得满满的，没有地方没有土块。

孙权劝学
（节选）
《资治通鉴》

蒙乃始就学。及鲁肃过寻阳，

与蒙论议，大惊曰："卿今者才略，非复吴

词句注释

及：到，等到。
过：经过。
今者：如今，现在。
才略：才干和谋略。
非复：不再是。

华夏万卷®
让人人写好字

字加分

ZI JIA FEN

好+字+拿+高+分

·专项训练字帖·

初中
必背古诗文
提分专项训练

古诗文默写技巧

一、直接性默写

1 反复诵读

"读书百遍，而义自见。"诵读是学习古诗文的基本方法。反复诵读，有助于我们快速掌握所学的古诗文。

2 理解诗文大意

了解古诗文的创作背景及大意，有助于我们快速根据标题或上下句回忆起要求填写的句子。此外，理解古诗文大意还能帮助我们减少错别字。例如，刘禹锡的《秋词》中，"晴空一鹤排云上，便引诗情到碧霄"的"霄"字，如果结合上一句的"晴空"和"云上"，理解了它是"云霄"的意思，就不会写成"宵"或其他别字了。

3 勤于动笔

"好记性不如烂笔头。"很多同学虽然能流利地背诵古诗文，默写的时候却写错了字。究其原因，在于平时不常动笔书写。想想自己明明能够背诵，却因写错字而丢分，多不划算啊。因此，我们复习古诗文一定要勤动笔，多在纸上默写。

4 注意生难字、同音字、形近字、近义词

我们在平时的诵读和默写中须重点记忆生难字，注意区分同音字、形近字、近义词。知其音、记其形、解其意是记忆这类字词比较有效的方法。

5 注意词或句的顺序

本书依据新版语文教材编写，与以前的教材相比，部分古诗文的字词或语序有细微的调整。此外，一些诗句中的词语即使顺序颠倒，意思也大致不变。有的同学平时未能注意到这点，答题时就白白丢了分。例如，叶绍翁的《游园不值》中"春色满园关不住"一句，稍不注意就会写成"满园春色关不住"。

二、理解性默写

1 抓住题干要点

理解性默写容易出现的问题是不能正确理解题意，不能从古诗文中筛选出准确的句子来作答。遇到题干较长的题时，我们要学会从中找出答题的关键信息，以定位需要默写的句子。

2 了解名句特征

名句的特征可以归纳如下：

○ 巧用修辞，意蕴深刻，如"春蚕到死丝方尽，蜡炬成灰泪始干"。

○ 蕴含哲理，发人深思，如"会当凌绝顶，一览众山小"。

○ 情景交融，饱含情感，如"但愿人长久，千里共婵娟"。

○ 情感积极，警策励志，如"海内存知己，天涯若比邻"。

这类句子往往是理解性默写题型考查的重点，同学们平时要多留意、多积累。

3 注意书写准确

古诗文默写的要求非常严格，若句中有错字、漏字、添字，该句就不得分。因此，必须正确理解古诗文中每一个字的意思，平时还要加强练习，规范书写。复习时可准备一个"错题本"，对容易写错的句子进行梳理与纠错。

古诗词曲常考名句

1. _____，若出其中；_____，若出其里。(曹操《观沧海》)

2. _____，随君直到夜郎西。 (李白《闻王昌龄左迁龙标遥有此寄》)

3. _____，江春入旧年。乡书何处达？
_____。 (王湾《次北固山下》)

4. 夜发清溪向三峡，_____。 (李白《峨眉山月歌》)

5. _____，落花时节又逢君。 (杜甫《江南逢李龟年》)

6. 遥怜故园菊，_____。 (岑参《行军九日思长安故园》)

7. 不知何处吹芦管，_____。 (李益《夜上受降城闻笛》)

8. _____，便引诗情到碧霄。 (刘禹锡《秋词·其一》)

9. _____，却话巴山夜雨时。 (李商隐《夜雨寄北》)

10. 夜阑卧听风吹雨，_____。 (陆游《十一月四日风雨大作·其二》)

11. _____，山入潼关不解平。 (谭嗣同《潼关》)

12. 万里赴戎机，关山度若飞。_____，
_____。将军百战死，_____。 (乐府民歌《木兰诗》)

13. 雄兔脚扑朔，_____；双兔傍地走，
_____？ (乐府民歌《木兰诗》)

理解性默写

1. (汕尾中考)李白在《闻王昌龄左迁龙标遥有此寄》中，把月人格化，表达对友人不幸遭贬的深切同情与关怀的诗句是：_____，_____。

2. 思乡念亲的情怀是吟唱不完的诗。"_____？_____"(《次北固山下》)，表现了诗人家书难寄的苦闷。

古诗词曲常考名句

14. _____，明月来相照。 (王维《竹里馆》)

15. _____，何人不起故园情。 (李白《春夜洛城闻笛》)

16. 马上相逢无纸笔，_____。 (岑参《逢入京使》)

17. 杨花榆荚无才思，_____。 (韩愈《晚春》)

18. 念天地之悠悠，_____！ (陈子昂《登幽州台歌》)

19. _____，阴阳割昏晓。 (杜甫《望岳》)

20. _____，一览众山小。 (杜甫《望岳》)

21. 不畏浮云遮望眼，_____。 (王安石《登飞来峰》)

22. _____，柳暗花明又一村。

箫鼓追随春社近，_____。 (陆游《游山西村》)

23. 浩荡离愁白日斜，_____。

落红不是无情物，_____。 (龚自珍《己亥杂诗·其五》)

24. _____，夜泊秦淮近酒家。

商女不知亡国恨，_____。 (杜牧《泊秦淮》)

25. 可怜夜半虚前席，_____。 (李商隐《贾生》)

26. _____，一山放出一山拦。 (杨万里《过松源晨炊漆公店·其五》)

理解性默写

3. 王维在《竹里馆》一诗中运用拟人手法，把明月当成心心相印的知己朋友，显示出他新颖而独到的想象力的诗句是：_____，_____。

4. 杜甫的《望岳》中用虚实结合手法写出泰山的神奇秀丽和巍峨高大的诗句是：_____，_____。

古诗词曲常考名句

27. 有约不来过夜半，_____。 (赵师秀《约客》)

28. _____，山山唯落晖。 (王绩《野望》)

29. 相顾无相识，_____。 (王绩《野望》)

30. _____，白云千载空悠悠。

晴川历历汉阳树，_____。

_____？烟波江上使人愁。 (崔颢《黄鹤楼》)

31. _____，归雁入胡天。_____，

长河落日圆。 (王维《使至塞上》)

32. 山随平野尽，_____，

云生结海楼。_____， (李白《渡荆门送别》)

33. _____，谁家新燕啄春泥。

_____，浅草才能没马蹄。 (白居易《钱塘湖春行》)

34. 庭中有奇树，_____。 (《古诗十九首·庭中有奇树》)

35. _____？但感别经时。 (《古诗十九首·庭中有奇树》)

36. _____，志在千里；_____，壮心不已。 (曹操《龟虽寿》)

5. 王绩在《野望》中引用典故，表现诗人身处乱世，前途无望，孤独抑郁心情的诗句是：_____，_____。

理解性默写

6. (金华中考)芳草鲜美，诗情永恒。黄鹤楼上，崔颢高歌"_____，_____"(《黄鹤楼》)，写登楼所见，真情感人；江南初夏，赵师秀沉吟"_____，_____"(《约客》)，绘乡间风情，诗意醉人。

古诗词曲常考名句

37. ＿＿＿＿＿＿＿＿＿，松枝一何劲！　　　　　　　(刘桢《赠从弟·其二》)

38. ＿＿＿＿＿＿＿＿＿？松柏有本性。　　　　　　　(刘桢《赠从弟·其二》)

39. 八方各异气，＿＿＿＿＿＿＿＿＿。　　　　　　　(曹植《梁甫行》)

40. 柴门何萧条，＿＿＿＿＿＿＿＿＿。　　　　　　　(曹植《梁甫行》)

41. 采菊东篱下，＿＿＿＿＿＿＿＿＿。　　　　　　　(陶渊明《饮酒·其五》)

42. ＿＿＿＿＿＿＿＿＿，欲辨已忘言。　　　　　　　(陶渊明《饮酒·其五》)

43. ＿＿＿＿＿＿＿＿＿，城春草木深。＿＿＿＿＿＿＿＿＿，
＿＿＿＿＿＿＿＿＿。烽火连三月，＿＿＿＿＿＿＿＿＿。　(杜甫《春望》)

44. 黑云压城城欲摧，＿＿＿＿＿＿＿＿＿。
角声满天秋色里，＿＿＿＿＿＿＿＿＿。　　　　　(李贺《雁门太守行》)

45. ＿＿＿＿＿＿＿＿＿，提携玉龙为君死。　　　　　(李贺《雁门太守行》)

46. 东风不与周郎便，＿＿＿＿＿＿＿＿＿。　　　　　(杜牧《赤壁》)

47. ＿＿＿＿＿＿＿＿＿，在河之洲。＿＿＿＿＿＿＿＿＿，君子好逑。(《诗经·关雎》)

48. 蒹葭苍苍，＿＿＿＿＿＿＿＿＿。所谓伊人，＿＿＿＿＿＿＿＿＿。(《诗经·蒹葭》)

7. (黄冈中考)陶渊明《饮酒》(其五)中用问答形式表明内心清静就能远离喧嚣之意的句子是：＿＿＿＿＿＿？
＿＿＿＿＿＿。

| 理解性默写 |

8. (绍兴中考)杜甫《春望》一诗中，"＿＿＿＿＿＿，＿＿＿＿＿＿"两句移情于物,因时伤怀,表达了诗人深切的爱国情怀。

9. 《关雎》中,抒发求之不得的忧思的句子是：＿＿＿＿＿＿，＿＿＿＿＿＿。＿＿＿＿＿＿，＿＿＿＿＿＿。

古诗词曲常考名句

49. 式微式微，＿＿＿＿＿？微君之故，＿＿＿＿＿？《诗经·式微》

50. ＿＿＿＿＿，悠悠我心。＿＿＿＿＿，子宁不嗣音？ 《诗经·子衿》

51. ＿＿＿＿＿，＿＿＿＿＿。无为在歧路，＿＿＿＿＿。 (王勃《送杜少府之任蜀州》)

52. 气蒸云梦泽，＿＿＿＿＿。欲济无舟楫，＿＿＿＿＿。 (孟浩然《望洞庭湖赠张丞相》)

53. ＿＿＿＿＿，死者长已矣！ (杜甫《石壕吏》)

54. 夜久语声绝，＿＿＿＿＿。＿＿＿＿＿，独与老翁别。 (杜甫《石壕吏》)

55. ＿＿＿＿＿，卷我屋上三重茅。 (杜甫《茅屋为秋风所破歌》)

56. ＿＿＿＿＿，娇儿恶卧踏里裂。 (杜甫《茅屋为秋风所破歌》)

57. 安得广厦千万间，＿＿＿＿＿！＿＿＿＿＿。 (杜甫《茅屋为秋风所破歌》)

10. 离别总是让人伤感，可王勃的《送杜少府之任蜀州》却用"＿＿＿＿＿，＿＿＿＿＿"表达了离别时的豁达情怀。

理解性默写

11. 王维《汉江临眺》中的"楚塞三湘接，荆门九派通"描写出了"水"的气势，孟浩然《望洞庭湖赠张丞相》中与之相近的句子是：＿＿＿＿＿，＿＿＿＿＿。

12. 杜甫在《茅屋为秋风所破歌》一诗中发出了"＿＿＿＿＿，＿＿＿＿＿"的呐喊，表现了诗人崇高的理想和济世情怀。

古诗词曲常考名句

58. _____，两鬓苍苍十指黑。 (白居易《卖炭翁》)

59. 可怜身上衣正单，_____。 (白居易《卖炭翁》)

60. _____，系向牛头充炭直。 (白居易《卖炭翁》)

61. _____，禅房花木深。山光悦鸟性，

_____。 (常建《题破山寺后禅院》)

62. _____，_____。挥手自兹去，

_____。 (李白《送友人》)

63. _____，玉盘珍羞直万钱。

_____，拔剑四顾心茫然。 (李白《行路难·其一》)

64. 闲来垂钓碧溪上，_____。 (李白《行路难·其一》)

65. 长风破浪会有时，_____。 (李白《行路难·其一》)

66. _____，到乡翻似烂柯人。

_____，病树前头万木春。 (刘禹锡《酬乐天扬州
初逢席上见赠》)

67. 露从今夜白，_____。 (杜甫《月夜忆舍弟》)

68. 三年谪宦此栖迟，_____。 (刘长卿《长沙过贾谊宅》)

69. _____，怜君何事到天涯! (刘长卿《长沙过贾谊宅》)

理解性默写

13. 刘禹锡的《酬乐天扬州初逢席上见赠》中，蕴含哲理,表明新事物必将取代旧事物的诗句是:
_____，_____。

14. 《月夜忆舍弟》中,既点明了时令,又深刻地表现出作者的微妙心理,突出其思乡之情的诗句是:
_____，_____。

古诗词曲常考名句

70. _____，肯将衰朽惜残年！

_____？雪拥蓝关马不前。

(韩愈《左迁至蓝关示侄孙湘》)

71. 鸡声茅店月，_____。 (温庭筠《商山早行》)

72. 因思杜陵梦，_____。 (温庭筠《商山早行》)

73. _____，山雨欲来风满楼。 (许浑《咸阳城东楼》)

74. 行人莫问当年事，_____。 (许浑《咸阳城东楼》)

75. 春蚕到死丝方尽，_____。 (李商隐《无题》)

76. _____，青鸟殷勤为探看。 (李商隐《无题》)

77. 兔从狗窦入，_____。中庭生旅谷，

_____。 (汉乐府《十五从军征》)

78. 忽如一夜春风来，_____。 (岑参《白雪歌送武判官归京》)

79. _____，愁云惨淡万里凝。 (岑参《白雪歌送武判官归京》)

80. 山河破碎风飘絮，_____。 (文天祥《过零丁洋》)

81. 人生自古谁无死？_____。 (文天祥《过零丁洋》)

82. 山河千古在，_____。饿死真吾志，

_____。 (文天祥《南安军》)

15. (贵阳中考)韩愈在《左迁至蓝关示侄孙湘》中写自己直言上谏，结果却是"朝奏夕贬"的句子是：_____，_____。

16. 文天祥在《南安军》中表明山河仍在，城郭沦丧，一切无可挽回的诗句是：_____，_____。

古诗词曲常考名句

83. _____，小桥流水人家，_____
_____。夕阳西下，_____。 （马致远《天净沙·秋思》）

84. 天接云涛连晓雾，_____。 （李清照《渔家傲》）

85. 九万里风鹏正举。风休住，_____！ （李清照《渔家傲》）

86. _____，似曾相识燕归来。小园香径
独徘徊。 （晏殊《浣溪沙》）

87. 轻舟短棹西湖好，_____。 （欧阳修《采桑子》）

88. 微动涟漪，_____。 （欧阳修《采桑子》）

89. _____，_____。万里夕阳垂地大
江流。 （朱敦儒《相见欢》）

90. _____，沉醉不知归路。 （李清照《如梦令》）

91. _____，寂寞沙洲冷。 （苏轼《卜算子·黄州定慧院寓居作》）

92. _____，一任群芳妒。_____，
_____。 （陆游《卜算子·咏梅》）

17. （绍兴中考）晏殊《浣溪沙》中惋惜与欣慰交织，又深含理趣的句子是：_____，
_____。

<table>
<tr><td rowspan="3">理解性默写</td><td>18. 朱敦儒《相见欢》中用拟人手法寄托词人的亡国之痛和对中原人民的深切怀念的句子是：_____。</td></tr>
<tr><td>19. 李清照《如梦令》中表现对往事的回忆，追忆郊游地点、时间及由于景色迷人而忘了归路的句子是：_____，_____。</td></tr>
</table>

古诗词曲常考名句

93. 我欲乘风归去，＿＿＿＿＿＿＿＿，高处不胜寒。
＿＿＿＿＿＿＿＿，何似在人间。
(苏轼《水调歌头》)

94. 人有悲欢离合，＿＿＿＿＿＿＿＿，此事古难全。
＿＿＿＿＿＿＿，＿＿＿＿＿＿＿。
(苏轼《水调歌头》)

95. ＿＿＿＿＿＿＿，步过东冈。＿＿＿＿＿＿，＿＿＿＿＿＿，
蝶儿忙。
(秦观《行香子》)

96. 少年不识愁滋味，＿＿＿＿＿＿。爱上层楼，
＿＿＿＿＿＿。
(辛弃疾《丑奴儿·书博山道中壁》)

97. ＿＿＿＿＿＿＿，人不寐，＿＿＿＿＿＿。
(范仲淹《渔家傲·秋思》)

98. ＿＿＿＿＿＿，何日遣冯唐？＿＿＿＿＿＿，
西北望，射天狼。
(苏轼《江城子·密州出猎》)

99. 醉里挑灯看剑，＿＿＿＿＿＿＿。
(辛弃疾《破阵子·为陈同甫
赋壮词以寄之》)

100. 了却君王天下事，＿＿＿＿＿＿。可怜白发
生！
(辛弃疾《破阵子·为陈同甫赋壮词以寄之》)

20.《渔家傲·秋思》中揭示将士思念亲人又向往功名的矛盾心理的句子是：＿＿＿＿＿＿＿，
＿＿＿＿＿＿。

理解性默写

21. 苏轼《江城子·密州出猎》中"＿＿＿＿＿＿，＿＿＿＿＿＿"两句借用典故表达了期望得
到重用以御敌立功、报效国家的愿望。

22.《破阵子·为陈同甫赋壮词以寄之》中，辛弃疾以"＿＿＿＿＿＿，＿＿＿＿＿＿"直抒胸
臆，表达了自己的雄心壮志。

古诗词曲常考名句

101. ＿＿＿＿＿＿＿＿＿＿＿，八年风味徒思浙。 （秋瑾《满江红》）

102. ＿＿＿＿＿＿＿，男儿列，＿＿＿＿＿＿＿，男儿烈。 （秋瑾《满江红》）

103. 莫听穿林打叶声，＿＿＿＿＿＿＿＿＿＿＿。竹杖芒鞋
轻胜马，谁怕？＿＿＿＿＿＿＿＿＿＿＿。 （苏轼《定风波》）

104. ＿＿＿＿＿＿＿＿＿＿＿，吹笛到天明。 （陈与义《临江仙·夜登小阁，忆洛中旧游》）

105. 把酒问姮娥：＿＿＿＿＿＿＿，＿＿＿＿＿＿＿？ （辛弃疾《太常引·建康中秋夜为吕叔潜赋》）

106. ＿＿＿＿＿＿＿＿＿＿＿，人道是，清光更多。 （辛弃疾《太常引·建康中秋夜为吕叔潜赋》）

107. 一抹晚烟荒戍垒，＿＿＿＿＿＿＿＿＿＿＿。古今幽恨
几时平！ （纳兰性德《浣溪沙》）

108. ＿＿＿＿＿＿＿＿＿＿＿？＿＿＿。不尽长江滚滚流。 （辛弃疾《南乡子·登京口北固亭有怀》）

109. 天下英雄谁敌手？曹刘。＿＿＿＿＿＿＿＿＿＿＿。 （辛弃疾《南乡子·登京口北固亭有怀》）

110. ＿＿＿＿＿＿＿，＿＿＿＿＿＿＿，山河表里潼关路。 （张养浩《山坡羊·潼关怀古》）

111. 骊山四顾，阿房一炬，＿＿＿＿＿＿＿＿＿＿＿？ （张养浩《山坡羊·骊山怀古》）

112. ＿＿＿＿＿＿＿＿＿＿＿，全仗你抬身价。 （王磐《朝天子·咏喇叭》）

113. 眼见的吹翻了这家，吹伤了那家，＿＿＿＿＿＿＿＿＿＿＿！ （王磐《朝天子·咏喇叭》）

理解性默写

23. 苏轼的《定风波（莫听穿林打叶声）》中的"＿＿＿＿＿＿＿，＿＿＿＿＿＿＿，＿＿＿＿＿＿＿"
道出了词人在大自然微妙变化的一瞬间所获得的启示：自然界的雨晴既属寻常，毫无差别，社会
人生中的荣辱得失又何足挂齿？
＿＿＿＿＿＿＿＿＿＿＿＿＿＿＿＿＿＿＿＿＿＿＿＿＿＿＿＿＿＿＿＿＿＿＿＿＿＿

24. 《山坡羊·骊山怀古》中表明作者对历史兴亡的大彻大悟，对王朝更迭加以否定的语句是：
＿＿＿＿＿＿＿，＿＿＿＿＿＿＿；＿＿＿＿＿＿＿，＿＿＿＿＿＿＿。

1. 有朋自远方来，_____？ (《论语·学而》)

2. 子曰："_____，可以为师矣。" (《论语·为政》)

3. 子曰："学而不思则罔，_____。" (《论语·为政》)

4. 子曰："_____，必有我师焉。_____，
 其不善者而改之。" (《论语·述而》)

5. _____，切问而近思，_____。(《论语·子张》)

6. _____，俭以养德。_____，
 非宁静无以致远。 (诸葛亮《诫子书》)

7. 苔痕上阶绿，草色入帘青。_____，
 _____。 (刘禹锡《陋室铭》)

8. _____，无案牍之劳形。 (刘禹锡《陋室铭》)

9. 予独爱莲之出淤泥而不染，_____，
 中通外直，_____，香远益清，_____，
 _____。 (周敦颐《爱莲说》)

25. (大连中考)朋友远在天涯，我们吟诵"但愿人长久，千里共婵娟"，遥寄深情的祝愿；朋友远途来访，我们吟诵"_____，_____"，抒发内心的喜悦。(用《论语》中的句子回答)

理解性默写

26. 《诫子书》中阐释过度享乐和急躁对人修身养性产生不利影响的句子是：_____，_____。

27. 刘禹锡《陋室铭》中描写"陋室"环境清幽、宁静的句子是：_____，_____。

文言文常考名句

10. 然则天下之事，_____，不知其二者多矣，

_____？　　　　　　　　　　　　(纪昀《河中石兽》)

11. _____，隐天蔽日，_____，不见

曦月。　　　　　　　　　　　　　　　(郦道元《三峡》)

12. _____，飞漱其间，_____，良多趣味。(郦道元《三峡》)

13. 巴东三峡巫峡长，_____。　　　(郦道元《三峡》)

14. 山川之美,古来共谈。_____，_____。
　　　　　　　　　　　　　　　　　　　　　(陶弘景《答谢中书书》)

15. 晓雾将歇，_____；夕日欲颓，_____。
　　　　　　　　　　　　　　　　　　　　　(陶弘景《答谢中书书》)

16. _____，泠泠作响；_____，嘤嘤成韵。
　　　　　　　　　　　　　　　　　　　　　(吴均《与朱元思书》)

17. _____，望峰息心；_____，

窥谷忘反。　　　　　　　　　　　　(吴均《与朱元思书》)

18. _____，地利不如人和。(《孟子·得道多助,失道寡助》)

19. 居天下之广居，_____，行天下之

大道。　　　　　　　　　　　　　　　(《孟子·富贵不能淫》)

28. (河南中考)郦道元《三峡》一文中，描写春冬之时江水十分清澈的句子是：_____，_____。

理解性默写

29. (长春中考)陶弘景《答谢中书书》颇有豪士为文"狂越时空,洒落不羁"的特点。文中所绘之景秀丽奇绝，各具情态，其中描绘山高水清的语句是：_____，_____。

30.《与朱元思书》中，表现作者触景生情，爱慕自然、鄙弃名利的句子是：_____，_____；_____，_____。

文言文常考名句

20. ＿＿＿＿＿＿＿＿＿＿，贫贱不能移，＿＿＿＿＿＿＿＿（《孟子·富贵不能淫》）

21. 故天将降大任于是人也，＿＿＿＿＿＿＿＿＿＿，

＿＿＿＿＿＿＿，＿＿＿＿＿＿＿，空乏其身，行拂乱其所

为，所以动心忍性，＿＿＿＿＿＿＿＿＿＿。（《孟子·生于忧患，死于安乐》）

22. ＿＿＿＿＿＿＿＿＿＿，夹岸数百步，＿＿＿＿＿＿＿，芳草鲜

美，＿＿＿＿＿＿＿。（陶渊明《桃花源记》）

23. ＿＿＿＿＿＿＿，＿＿＿＿＿＿＿，有良田、美池、桑竹之

属。＿＿＿＿＿＿＿，＿＿＿＿＿＿＿。（陶渊明《桃花源记》）

24. ＿＿＿＿＿＿＿，明灭可见。（柳宗元《小石潭记》）

25. ＿＿＿＿＿＿＿＿＿＿，寂寥无人，＿＿＿＿＿＿＿，悄怆幽

邃。（柳宗元《小石潭记》）

26. 鹏之背，＿＿＿＿＿＿＿＿＿＿；怒而飞，＿＿＿＿＿＿＿

＿＿＿＿。（《庄子·北冥有鱼》）

31.《桃花源记》中描写道路纵横交错，人们生活和谐安宁的句子是：＿＿＿＿＿＿，＿＿＿＿＿＿。

32.《小石潭记》中表现地理环境使作者内心忧伤凄凉的句子是：＿＿＿＿＿＿，＿＿＿＿＿＿。

33. 庄子的《北冥有鱼》中以《齐谐》之言写鹏向南迁徙时磅礴壮观气势的句子是：＿＿＿＿＿＿，

＿＿＿＿＿＿，＿＿＿＿＿＿。

理解性默写

13

27. 鹏之徙于南冥也,＿＿＿＿＿＿＿＿,抟扶摇而上者
九万里,＿＿＿＿＿＿＿＿。 (《庄子·北冥有鱼》)

28. 天之苍苍,其正色邪?＿＿＿＿＿＿?(《庄子·北冥有鱼》)

29. 知不足,＿＿＿＿＿＿;知困,＿＿＿＿＿＿。《礼记·虽有嘉肴》

30. 是故谋闭而不兴,＿＿＿＿＿＿＿＿,故外户而
不闭。＿＿＿＿＿＿。 《礼记·大道之行也》

31. 故虽有名马,＿＿＿＿＿＿＿＿＿,
＿＿＿＿＿＿＿＿,不以千里称也。 (韩愈《马说》)

32. 呜呼!＿＿＿＿＿＿＿?其真不知马也。 (韩愈《马说》)

33. ＿＿＿＿＿＿,锦鳞游泳,＿＿＿＿＿＿,郁郁青青。(范仲淹《岳阳楼记》)

34. ＿＿＿＿＿＿,不以己悲,＿＿＿＿＿＿＿＿＿,
处江湖之远则忧其君。 (范仲淹《岳阳楼记》)

35. ＿＿＿＿＿＿＿＿,后天下之乐而乐。 (范仲淹《岳阳楼记》)

36. 醉翁之意不在酒,＿＿＿＿＿＿。 (欧阳修《醉翁亭记》)

34.《虽有嘉肴》中,说明学习和教学之后能让人知道自身不足的句子是:＿＿＿＿＿＿,＿＿＿＿＿。

理解性默写

35. (杭州中考)不管是在荣誉面前,还是受到不公正对待,作为一名老党员,他都能泰然处之,
"＿＿＿＿＿＿,＿＿＿＿＿＿"。(选用《岳阳楼记》中的句子)

36. (海南中考)海南热带雨林景色美丽怡人,野花芬芳,树木茂盛。正如欧阳修《醉翁亭
记》中所说"＿＿＿＿＿＿,＿＿＿＿＿＿。"

文言文常考名句

37. 野芳发而幽香，_____，风霜高洁，
_____，山间之四时也。　　　　　　（欧阳修《醉翁亭记》）

38. 然而禽鸟知山林之乐，_____；
_____，而不知太守之乐其乐也。　　　（欧阳修《醉翁亭记》）

39. _____，天与云与山与水，上下一白。（张岱《湖心亭看雪》）

40. _____，所欲有甚于生者，故不为苟得也；死亦我所恶，_____，故患有所不辟也。　　　　　　　　　　　　　　　　《孟子·鱼我所欲也》

41. 呼尔而与之，_____；_____，乞人不屑也。　　　　　　　　　　　　　　　　　《孟子·鱼我所欲也》

42. 天大寒，_____，手指不可屈伸，_____。（宋濂《送东阳马生序》）

43. 既加冠，_____。又患无硕师名人与游，尝趋百里外，_____。（宋濂《送东阳马生序》）

37. 《醉翁亭记》中，写醉翁言在此而意在彼的句子是：_____，_____。

理解性默写

38. 《送东阳马生序》中作者陈说自己发奋苦学，不慕荣华的原因是：_____，_____。

39. 《送东阳马生序》中，表现作者在寒冬腊月中的勤学品质的句子是：_____，_____，_____，_____。

文言文常考名句

44. 余立侍左右，_____，_____。 (宋濂《送东阳马生序》)

45. 余则缊袍敝衣处其间，_____，以中有足乐者，_____。 (宋濂《送东阳马生序》)

46. _____，未能远谋。 (《左传·曹刿论战》)

47. 小大之狱，_____，必以情。 (《左传·曹刿论战》)

48. _____，再而衰，_____。 (《左传·曹刿论战》)

49. 吾妻之美我者，_____；妾之美我者，_____；客之美我者，_____。 (《战国策·邹忌讽齐王纳谏》)

50. _____，受上赏；_____，受中赏；_____，闻寡人之耳者，_____。 (《战国策·邹忌讽齐王纳谏》)

51. 宫中府中，俱为一体，_____，_____。 (诸葛亮《出师表》)

52. _____，远小人，_____；亲小人，_____，此后汉所以倾颓也。 (诸葛亮《出师表》)

理解性默写

40.《曹刿论战》中，曹刿认为在战前准备上"取信于民"的正确做法是：_____，_____，_____。

41.《出师表》中，诸葛亮劝刘禅对宫中、府中官员的赏罚要坚持同一标准的句子是：_____，_____。

42.《出师表》中，表明作者志趣的句子是：_____，_____。

真题训练

1.(四川成都中考 A 卷)默写古诗文中的名篇名句。

(1)补写出下列名句的上句或下句。(任选其中两句作答;如三句皆答,按前两句判分)

①_____,俭以养德。(诸葛亮《诫子书》)

②山气日夕佳,_____。[陶渊明《饮酒(其五)》]

③为篱下黄花开遍,_____。[秋瑾《满江红(小住京华)》]

(2)请在李白的《峨眉山月歌》和岑参的《逢入京使》中任选一首,写出题目再默写全诗。

答:_____

2.(吉林中考)请在田字格中端正地书写正确答案。

(1)富贵不能淫,贫贱不能移,_____。(《孟子》二章)

(2)_____,百草丰茂。(曹操《观沧海》)

(3)白居易《钱塘湖春行》中"_____,_____"两句通过对鸟动态的描写,展现出春的生机与活力。

真题训练

(4)辛弃疾在《破阵子·为陈同甫赋壮词以寄之》中表达自己建功立业愿望的句子是：_____，

_____。

<table>
<tr><td></td><td></td><td></td><td></td><td></td><td></td><td></td></tr>
</table>

<table>
<tr><td></td><td></td><td></td><td></td><td></td><td></td><td></td></tr>
</table>

3.(重庆中考 A 卷)默写填空。

(1)不义而富且贵，_____。(《论语·述而》)

(2)_____，长河落日圆。(王维《使至塞上》)

(3)_____，却话巴山夜雨时。(李商隐《夜雨寄北》)

(4)_____，到乡翻似烂柯人。(刘禹锡《酬乐天扬州初逢席上见赠》)

(5)商女不知亡国恨，_____。(杜牧《泊秦淮》)

(6)我报路长嗟日暮，_____。(李清照《渔家傲》)

(7)陆游《游山西村》中"_____，_____"一句暗含人生哲理,同时也表明了诗人虽遇挫折,却心存希望的积极人生态度。

(8)经过三个多小时的攀登,我们终于到达山巅。极目远眺,千山万壑尽收眼底,我顿生"_____,_____"之感。(请在《登飞来峰》《望岳》《黄鹤楼》中选取最恰当的一句作答)

真题训练

4.(天津中考)请将下面古诗文语句补充完整。

(1)大漠孤烟直,＿＿＿＿＿＿＿＿。(王维《使至塞上》)

(2)感时花溅泪,＿＿＿＿＿＿＿＿。(杜甫《春望》)

(3)＿＿＿＿＿＿＿＿,天涯若比邻。(王勃《送杜少府之任蜀州》)

(4)＿＿＿＿＿＿＿＿,千里共婵娟。(苏轼《水调歌头》)

(5)北风卷地白草折,＿＿＿＿＿＿＿＿。(岑参《白雪歌送武判官归京》)

(6)非淡泊无以明志,＿＿＿＿＿＿＿＿。(诸葛亮《诫子书》)

(7)李白在《行路难》(其一)中,既展现自己乐观、自信的品格,又表现对理想执着追求的诗句是:
"＿＿＿＿＿＿＿＿,＿＿＿＿＿＿＿＿。"

5.(内蒙古呼和浩特中考)默写。将相关诗文用正楷字写在横线上。

(1)兼葭萋萋,＿＿＿＿＿＿＿＿。(《诗经》)

(2)＿＿＿＿＿＿＿＿,万钟于我何加焉!(《鱼我所欲也》)

(3)李白《闻王昌龄左迁龙标遥有此寄》一诗中再扣诗题中"遥有此寄"四字的诗句是"＿＿＿＿＿＿＿＿,
＿＿＿＿＿＿＿＿"。

(4)写出杜甫《茅屋为秋风所破歌》中"茅飞渡江洒江郊"后面的一句"＿＿＿＿＿＿＿＿＿"。

(5)在《满江红》中,写出民主革命烈士秋瑾不是男儿胜似男儿的豪迈气概的诗句是"＿＿＿＿＿＿,

＿＿＿＿＿＿,心却比,男儿烈"。

6.(山西中考)读古诗文,将空缺处的原句书写在横线上。

(1)水何澹澹,＿＿＿＿＿＿。(《观沧海》曹操)

(2)＿＿＿＿＿＿,寒光照铁衣。(《木兰诗》乐府民歌)

(3)落红不是无情物,＿＿＿＿＿＿。(《己亥杂诗》龚自珍)

(4)＿＿＿＿＿＿,却话巴山夜雨时。(《夜雨寄北》李商隐)

(5)但愿人长久,＿＿＿＿＿＿。(《水调歌头·明月几时有》苏轼)

(6)予独爱莲之出淤泥而不染,＿＿＿＿＿＿。(《爱莲说》周敦颐)

(7)《望岳》中的"＿＿＿＿＿＿,＿＿＿＿＿＿",表现了青年杜甫渴望登上泰山绝顶,俯视群山而小天下的心胸气概。

(8)刘禹锡《陋室铭》中的"＿＿＿＿＿＿,＿＿＿＿＿＿",写出了陋室环境之清幽宁静,淡雅中不失生机盎然。

真题训练

7.(甘肃兰州中考)默写。

(1)_____,月是故乡明。(杜甫《月夜忆舍弟》)

(2)一抹晚烟荒戍垒,_____。(纳兰性德《浣溪沙》)

(3)雾凇沆砀,_____,上下一白。(张岱《湖心亭看雪》)

(4)《卖炭翁》中表现卖炭翁极度反常的矛盾心理的诗句是:_____,_____。

(5)李白《行路难》(其一)中比喻终将实现远大理想的诗句是:_____,_____。

8.(黑龙江齐齐哈尔中考)古诗文默写。

(1)烽火连三月,_____。(杜甫《春望》)

(2)_____,自缘身在最高层。(王安石《登飞来峰》)

(3)《次北固山下》一诗中表现时序交替,暗示时光流逝的句子是:_____,_____。
(王湾《次北固山下》)

(4)《南乡子·登京口北固亭有怀》中直接刻画少年孙权英雄形象的句子是:_____,
_____。(辛弃疾《南乡子·登京口北固亭有怀》)

(5)孟子在《生于忧患,死于安乐》一文中认为,一个人经过磨难砥砺的益处是:_____,
_____。(孟子《生于忧患,死于安乐》)

(6)我们学过的课内外古诗文中,不少句子体现了送别的主题。请写出连续的两句:_____,
_____。

9.(山西中考)读古诗文,将空缺处的原句写在横线上。
(1)关关雎鸠,_____。(《诗经·关雎》

(2)_____,提携玉龙为君死。(《雁门太守行》李贺)

(3)_____,闻道龙标过五溪。(《闻王昌龄左迁龙标遥有此寄》李白)

(4)马作的卢飞快,_____。(《破阵子》辛弃疾)

(5)_____,衣冠简朴古风存。(《游山西村》陆游)

(6)但知其一,_____,可据理臆断欤?(《河中石兽》纪昀)

(7)刘禹锡《酬乐天扬州初逢席上见赠》中的"_____,_____",运用两个典故,写出
自己归来的感触:老友已逝,人事全非,恍若隔世,无限怅惘。

(8)《送东阳马生序》中,"_____,_____"说出了宋濂对同舍生的豪华生活毫不艳
羡的原因。

参考答案

古诗词曲常考名句

1. 日月之行　星汉灿烂
2. 我寄愁心与明月
3. 海日生残夜　归雁洛阳边
4. 思君不见下渝州
5. 正是江南好风景
6. 应傍战场开
7. 一夜征人尽望乡
8. 晴空一鹤排云上
9. 何当共剪西窗烛
10. 铁马冰河入梦来
11. 河流大野犹嫌束
12. 朔气传金柝　寒光照铁衣　壮士十年归
13. 雌兔眼迷离　安能辨我是雄雌
14. 深林人不知
15. 此夜曲中闻折柳
16. 凭君传语报平安
17. 惟解漫天作雪飞
18. 独怆然而涕下
19. 造化钟神秀
20. 会当凌绝顶
21. 自缘身在最高层
22. 山重水复疑无路　衣冠简朴古风存
23. 吟鞭东指即天涯　化作春泥更护花
24. 烟笼寒水月笼沙　隔江犹唱后庭花
25. 不问苍生问鬼神
26. 政入万山围子里
27. 闲敲棋子落灯花
28. 树树皆秋色
29. 长歌怀采薇
30. 黄鹤一去不复返　芳草萋萋鹦鹉洲　日暮乡关何处是
31. 征蓬出汉塞　大漠孤烟直
32. 江入大荒流　月下飞天镜　仍怜故乡水　万里送行舟
33. 几处早莺争暖树　乱花渐欲迷人眼
34. 绿叶发华滋
35. 此物何足贵
36. 老骥伏枥　烈士暮年
37. 风声一何盛
38. 岂不罹凝寒
39. 千里殊风雨
40. 狐兔翔我宇
41. 悠然见南山
42. 此中有真意
43. 国破山河在　感时花溅泪　恨别鸟惊心　家书抵万金
44. 甲光向日金鳞开　塞上燕脂凝夜紫
45. 报君黄金台上意

46. 铜雀春深锁二乔
47. 关关雎鸠　窈窕淑女
48. 白露为霜　在水一方
49. 胡不归　胡为乎中露
50. 青青子衿　纵我不往
51. 海内存知己　天涯若比邻　儿女共沾巾
52. 波撼岳阳城　端居耻圣明
53. 存者且偷生
54. 如闻泣幽咽　天明登前途
55. 八月秋高风怒号
56. 布衾多年冷似铁
57. 大庇天下寒士俱欢颜　风雨不动安如山
58. 满面尘灰烟火色
59. 心忧炭贱愿天寒
60. 半匹红纱一丈绫
61. 曲径通幽处　潭影空人心
62. 浮云游子意　落日故人情　萧萧班马鸣
63. 金樽清酒斗十千　停杯投箸不能食
64. 忽复乘舟梦日边
65. 直挂云帆济沧海
66. 怀旧空吟闻笛赋　沉舟侧畔千帆过
67. 月是故乡明
68. 万古惟留楚客悲
69. 寂寂江山摇落处
70. 欲为圣明除弊事　云横秦岭家何在
71. 人迹板桥霜
72. 凫雁满回塘
73. 溪云初起日沉阁
74. 故国东来渭水流
75. 蜡炬成灰泪始干
76. 蓬山此去无多路
77. 雉从梁上飞　井上生旅葵
78. 千树万树梨花开
79. 瀚海阑干百丈冰
80. 身世浮沉雨打萍
81. 留取丹心照汗青
82. 城郭一时非　梦中行采薇
83. 枯藤老树昏鸦　古道西风瘦马　断肠人在天涯
84. 星河欲转千帆舞
85. 蓬舟吹取三山去
86. 无可奈何花落去
87. 绿水逶迤
88. 惊起沙禽掠岸飞
89. 金陵城上西楼　倚清秋
90. 常记溪亭日暮
91. 拣尽寒枝不肯栖

92. 无意苦争春　零落成泥碾作尘　只有香如故
93. 又恐琼楼玉宇　起舞弄清影
94. 月有阴晴圆缺　但愿人长久　千里共婵娟
95. 偶然乘兴　正莺儿啼　燕儿舞
96. 爱上层楼　为赋新词强说愁
97. 羌管悠悠霜满地　将军白发征夫泪
98. 持节云中　会挽雕弓如满月
99. 梦回吹角连营
100. 赢得生前身后名
101. 四面歌残终破楚
102. 身不得　心却比
103. 何妨吟啸且徐行　一蓑烟雨任平生
104. 杏花疏影里
105. 被白发　欺人奈何
106. 斫去桂婆婆
107. 半竿斜日旧关城
108. 千古兴亡多少事　悠悠
109. 生子当如孙仲谋
110. 峰峦如聚　波涛如怒
111. 当时奢侈今何处
112. 官船来往乱如麻
113. 只吹的水尽鹅飞罢

文言文常考名句

1. 不亦乐乎
2. 温故而知新
3. 思而不学则殆
4. 三人行　择其善者而从之
5. 博学而笃志　仁在其中矣
6. 静以修身　非淡泊无以明志
7. 谈笑有鸿儒　往来无白丁
8. 无丝竹之乱耳
9. 濯清涟而不妖　不蔓不枝　亭亭净植　可远观而不可亵玩焉
10. 但知其一　可据理臆断欤
11. 重岩叠嶂　自非亭午夜分
12. 悬泉瀑布　清荣峻茂
13. 猿鸣三声泪沾裳
14. 高峰入云　清流见底
15. 猿鸟乱鸣　沉鳞竞跃
16. 泉水激石　好鸟相鸣
17. 鸢飞戾天者　经纶世务者
18. 天时不如地利
19. 立天下之正位
20. 富贵不能淫　威武不能屈
21. 必先苦其心志　劳其筋骨　饿其体肤　曾益其所不能

22.忽逢桃花林　中无杂树　落英缤纷
23.土地平旷　屋舍俨然
　　阡陌交通　鸡犬相闻
24.斗折蛇行
25.四面竹树环合　凄神寒骨
26.不知其几千里也　其翼若垂天之云
27.水击三千里　去以六月息者也
28.其远而无所至极邪
29.然后能自反也　然后能自强也
30.盗窃乱贼而不作　是谓大同
31.祗辱于奴隶人之手
　　骈死于槽枥之间
32.其真无马邪
33.沙鸥翔集　岸芷汀兰
34.不以物喜　居庙堂之高则忧其民
35.先天下之忧而忧
36.在乎山水之间也
37.佳木秀而繁阴　水落而石出者
38.而不知人之乐　人知从太守游而乐
39.雾凇沆砀
40.生亦我所欲　所恶有甚于死者
41.行道之人弗受　蹴尔而与之
42.砚冰坚　弗之怠
43.益慕圣贤之道
　　从乡之先达执经叩问
44.援疑质理　俯身倾耳以请
45.略无慕艳意
　　不知口体之奉不若人也
46.肉食者鄙
47.虽不能察
48.一鼓作气　三而竭
49.私我也　畏我也　欲有求于我也
50.群臣吏民能面刺寡人之过者
　　上书谏寡人者　能谤讥于市朝
　　受下赏
51.陟罚臧否　不宜异同
52.亲贤臣　此先汉所以兴隆也
　　远贤臣

理解性默写

1.我寄愁心与明月　随君直到夜郎西
2.乡书何处达　归雁洛阳边
3.深林人不知　明月来相照
4.造化钟神秀　阴阳割昏晓
5.相顾无相识　长歌怀采薇
6.晴川历历汉阳树　芳草萋萋鹦鹉洲　黄梅时节家家雨　青草池塘处处蛙
7.问君何能尔　心远地自偏
8.感时花溅泪　恨别鸟惊心
9.求之不得　寤寐思服　悠哉悠哉　辗转反侧
10.海内存知己　天涯若比邻
11.气蒸云梦泽　波撼岳阳城

12.安得广厦千万间　大庇天下寒士俱欢颜
13.沉舟侧畔千帆过　病树前头万木春
14.露从今夜白　月是故乡明
15.一封朝奏九重天　夕贬潮州路八千
16.山河千古在　城郭一时非
17.无可奈何花落去　似曾相识燕归来
18.试倩悲风吹泪过扬州
19.常记溪亭日暮　沉醉不知归路
20.浊酒一杯家万里　燕然未勒归无计
21.持节云中　何日遣冯唐
22.了却君王天下事　赢得生前身后名
23.回首向来萧瑟处　归去也无风雨也无晴
24.赢　都变做了土　输　都变做了土
25.有朋自远方来　不亦乐乎
26.淫慢则不能励精　险躁则不能治性
27.苔痕上阶绿　草色入帘青
28.素湍绿潭　回清倒影
29.高峰入云　清流见底
30.鸢飞戾天者　望峰息心　经纶世务者　窥谷忘反
31.阡陌交通　鸡犬相闻
32.凄神寒骨　悄怆幽邃
33.水击三千里　抟扶摇而上者九万里　去以六月息者也
34.是故学然后知不足　教然后知困
35.不以物喜　不以己悲
36.野芳发而幽香　佳木秀而繁阴
37.醉翁之意不在酒　在乎山水之间也
38.以中有足乐者　不知口体之奉不若人也
39.天大寒　砚冰坚　手指不可屈伸弗之怠
40.小大之狱　虽不能察　必以情
41.陟罚臧否　不宜异同
42.苟全性命于乱世　不求闻达于诸侯

真题训练

1.(1)①静以修身　②飞鸟相与还　③秋容如拭
(2)(示例1)峨眉山月歌
峨眉山月半轮秋，影入平羌江水流。
夜发清溪向三峡，思君不见下渝州。
(示例2)逢入京使
故园东望路漫漫，双袖龙钟泪不干。
马上相逢无纸笔，凭君传语报平安。
2.(1)威武不能屈
(2)树木丛生
(3)几处早莺争暖树　谁家新燕啄春泥
(4)了却君王天下事　赢得生前身后名
3.(1)于我如浮云
(2)大漠孤烟直

(3)何当共剪西窗烛
(4)怀旧空吟闻笛赋
(5)隔江犹唱后庭花
(6)学诗谩有惊人句
(7)山重水复疑无路　柳暗花明又一村
(8)会当凌绝顶　一览众山小
4.(1)长河落日圆
(2)恨别鸟惊心
(3)海内存知己
(4)但愿人长久
(5)胡天八月即飞雪
(6)非宁静无以致远
(7)长风破浪会有时　直挂云帆济沧海
5.(1)白露未晞
(2)万钟则不辩礼义而受之
(3)我寄愁心与明月　随君直到夜郎西
(4)高者挂罥长林梢
(5)身不得　男儿列
6.(1)山岛竦峙
(2)朔气传金柝
(3)化作春泥更护花
(4)何当共剪西窗烛
(5)千里共婵娟
(6)濯清涟而不妖
(7)会当凌绝顶　一览众山小
(8)苔痕上阶绿　草色入帘青
7.(1)露从今夜白
(2)半竿斜日旧关城
(3)天与云与山与水
(4)可怜身上衣正单　心忧炭贱愿天寒
(5)长风破浪会有时　直挂云帆济沧海
8.(1)家书抵万金
(2)不畏浮云遮望眼
(3)海日生残夜　江春入旧年
(4)年少万兜鍪　坐断东南战未休
(5)所以动心忍性　曾益其所不能
(6)(示例1)海内存知己　天涯若比邻
(示例2)劝君更尽一杯酒　西出阳关无故人
(示例3)我寄愁心与明月　随君直到夜郎西
9.(1)在河之洲
(2)报君黄金台上意
(3)杨花落尽子规啼
(4)弓如霹雳弦惊
(5)箫鼓追随社近
(6)不知其二者多矣
(7)怀旧空吟闻笛赋　到乡翻似烂柯人
(8)以中有足乐者　不知口体之奉不若人也

字加分
好·字·拿·高·分

初中英语专项字帖

① 英文书写控笔训练

② 英文字母书写讲练

③ 精美实用彩页词表

④ 多种体裁作文模板

⑤ 热点预测 实战演练

⑥ 5大板块 多维训练

⑦ 3种格线 阶段提升

字加分
好·字·拿·高·分

初中语文专项字帖

① 硬笔书法控笔训练

② 宽窄分栏 学练结合

③ 篇目齐全 内容丰富

④ 呈现多种练习形式

⑤ 答题示范 实战演练

⑥ 知识拓展 直击考点

⑦ 古诗文提分专项训练

使用说明
SHIYONG SHUOMING

《初中必背古诗文提分专项训练》作为《字加分·初中必背古诗文·正楷》的配套产品，是对《字加分·初中必背古诗文·正楷》内容的升级练习。《初中必背古诗文提分专项训练》设置了以下栏目与题型，学练结合，练字备考两不误。

一 常考名句默写

以中考常见的考查形式针对常考名句设置默写练习。

> **古诗词曲常考名句**
>
> 1. _____，若出其中；_____，若出其里。(曹操《观沧海》)
> 2. _____，随君直到夜郎西。(李白《闻王昌龄左迁龙标遥有此寄》)
> 3. _____，江春入旧年。乡书何处达？
>
> (王湾《次北固山下》)

二 理解性默写

设置理解性默写栏目，助力理解古诗文名篇名句。

> **理解性默写**
>
> 1.(汕尾中考)李白在《闻王昌龄左迁龙标遥有此寄》中，把月人格化，表达对友人不幸遭贬的深切同情与关怀的诗句是：_____，_____。
>
> 2.思乡念亲的情怀是吟唱不完的诗。"_____？_____"(《次北固山下》)，表现了诗人家书难寄的苦闷。

三 真题训练

还原近年中考真题，及时检测古诗文掌握情况，方便查缺补漏。

> **真题训练**
>
> 1.(四川成都中考A卷)默写古诗文中的名篇名句。
> (1)补写出下列名句的上句或下句。(任选其中两句作答；如三句皆答，按前两句评分)
> ①_____，俭以养德。(诸葛亮《诫子书》)
>
> ②山气日夕佳，_____。[陶渊明《饮酒(其五)》]

非卖品

下阿蒙！"蒙曰："士别三日，即更刮目相

待，大兄何见事之晚乎！"肃遂拜蒙母，

结友而别。

吴下：泛指吴地。
阿蒙：吕蒙的小名。
更：另，另外。
刮目相待：拭目相看，用新的眼光看待他。刮，擦拭。
大兄：对朋友辈的敬称。
见事：知晓事情。

卖油翁
（节选）
〔宋〕欧阳修

康肃问曰："汝亦知射乎？吾

射不亦精乎？"翁曰："无他，但手熟尔。"

康肃忿然曰："尔安敢轻吾射！"翁曰：

"以我酌油知之。"乃取一葫芦置于地，

以钱覆其口，徐以杓酌油沥之，自钱孔

入，而钱不湿。因曰："我亦无他，惟手熟

尔。"康肃笑而遣之。

📝 **词句注释**

无他：没有别的(奥妙)。
但手熟尔：只是手法技艺熟练罢了。熟，熟练。尔，同"耳"，相当于"罢了"。
忿(fèn)然：气愤的样子。然，表示"……的样子"。
安：怎么。
轻吾射：轻视我射箭的本领。轻，轻视。
以我酌(zhuó)油知之：凭我倒油(的经验)知道这个(道理)。以，凭、靠。酌，舀取，这里指倒入。之，指射箭是凭手熟的道理。
覆：盖。
徐：慢慢地。
杓：同"勺"。
遣之：让他走。遣，打发。

陋室铭
〔唐〕刘禹锡

山不在高，有仙则名。水不在

深，有龙则灵。斯是陋室，惟吾德馨。苔

📝 **词句注释**

名：出名，有名。
斯是陋室，惟吾德馨(xīn)：这是简陋的屋舍，只因我(住屋的人)的品德好(就不感到简陋了)。

痕上阶绿,草色入帘青。谈笑有鸿儒,往

来无白丁。可以调素琴,阅金经。无丝竹

之乱耳,无案牍之劳形。南阳诸葛庐,西

蜀子云亭。孔子云:何陋之有?

爱莲说
〔宋〕周敦颐

水陆草木之花,可爱者甚蕃。

晋陶渊明独爱菊。自李唐来,世人甚爱

牡丹。予独爱莲之出淤泥而不染,濯清

涟而不妖,中通外直,不蔓不枝,香远益

清,亭亭净植,可远观而不可亵玩焉。

予谓菊,花之隐逸者也;牡丹,花之

富贵者也;莲,花之君子者也。噫!菊之

爱,陶后鲜有闻。莲之爱,同予者何人?

鸿儒:博学的人。鸿,大。
白丁:平民,指没有功名的人。
调素琴:弹琴。调,调弄。素琴,不加装饰的琴。
无丝竹之乱耳:没有世俗的乐曲扰乱心境。丝,指弦乐器。竹,指管乐器。
无案牍(dú)之劳形:没有官府公文劳神伤身。案牍,指官府文书。形,形体、躯体。

📝 **词句注释**

蕃(fán):多。
独:只。
淤(yū)泥:河沟、池塘里积存的污泥。
染:沾染(污秽)。
濯(zhuó):洗。
涟:水波。
中通外直:(莲的柄)内部贯通,外部笔直。
亭亭净植:洁净地挺立。亭亭,耸立的样子。植,竖立。
亵(xiè)玩:靠近赏玩。亵,亲近而不庄重。
隐逸:隐居避世。这里是说菊花不与别的花争奇斗艳。

📖 **词类活用**

①不蔓不枝
名词用作动词,横生藤蔓,旁生枝茎。
②香远益清
形容词用作动词,远远地传送出去,显得清新芬芳。

牡丹之爱，宜乎众矣。

河中石兽
（节选）

〔清〕纪　昀

河中失石，当求之于上流。盖石性坚重，

沙性松浮，水不能冲石，其反激之力，必

于石下迎水处啮沙为坎穴。渐激渐深，

至石之半，石必倒掷坎穴中。如是再啮，

石又再转。转转不已，遂反溯流逆上矣。

求之下流，固颠；求之地中，不更颠乎？”

如其言，果得于数里外。然则天下之事，

但知其一，不知其二者多矣，可据理臆

断欤？

一老河兵闻之，又笑曰："凡

名句
拓展

◎师者，所以传道受业解惑也。——韩愈《师说》

◎是故无贵无贱，无长无少，道之所存，师之所存也。——韩愈《师说》

三　峡(节选)
〔北魏〕郦道元

春冬之时，则素湍绿潭，回清倒影，绝巘多生怪柏，悬泉瀑布，飞漱其间，清荣峻茂，良多趣味。

每至晴初霜旦，林寒涧肃，常有高猿长啸，属引凄异，空谷传响，哀转久绝。故渔者歌曰："巴东三峡巫峡长，猿鸣三声泪沾裳。"

答谢中书书
〔南朝·梁〕陶弘景

山川之美，古来共谈。高峰入云，清流见底。两岸石壁，五色交辉。青林翠竹，四时俱备。晓雾将歇，猿鸟乱鸣；夕日欲颓，沉鳞竞跃。实是欲界之仙都。自康乐以来，未复有能与其奇者。

词句注释
素湍(tuān)：激起白色浪花的急流。湍，急流。
回清：回旋的清波。
绝巘(yǎn)：极高的山峰。
飞漱(shù)：飞速地往下冲荡。
清荣峻茂：水清树荣，山高草盛。荣，茂盛。
肃：肃杀，凄寒。

直击考点
结尾引用歌谣，有何作用？

答案：用描绘的三峡深秋萧瑟的氛围，渲染了凄凉的气氛，引出下文渔者悲凉的歌声，烘托了三峡秋天的萧瑟、凄凉。

词句注释
五色交辉：这里形容石壁色彩斑斓，交相辉映。
四时：四季。
歇：消散。
夕日欲颓：夕阳快要落山了。颓，坠落。
沉鳞：指水中潜游的鱼。

古今异义
①四时俱备
古义：季节。
今义：时间。
②晓雾将歇
古义：消散。
今义：休息。

记承天寺夜游
〔宋〕苏 轼

元丰六年十月十二日夜，解衣欲睡，月色入户，欣然起行。念无与为乐者，遂至承天寺寻张怀民。怀民亦未寝，相与步于中庭。庭下如积水空明，水中藻、荇交横，盖竹柏影也。何夜无月？何处无竹柏？但少闲人如吾两人者耳。

词句注释

念：考虑，想到。
相与：共同，一起。
中庭：院子里。
空明：形容水的澄澈。
藻、荇(xìng)：均为水生植物。
盖：大概是。
但：只是。
耳：语气词，相当于"罢了"。

一词多义

与 ┌ 念无与为乐者
　　│ 连词，和。
　　└ 相与步于中庭
　　　 与"相"连用，共同，一起。

寻 ┌ 寻张怀民
　　│ 动词，寻找。
　　└ 未果，寻病终
　　　 副词，不久。

与朱元思书
（节选）
〔南朝·梁〕吴 均

夹岸高山，皆生寒树，负势竞上，互相轩邈，争高直指，千百成峰。泉水激石，泠泠作响；好鸟相鸣，嘤嘤成韵。蝉则千转不穷，猿则百叫无绝。鸢飞戾天者，望峰息心；经纶世务者，窥谷忘反。横柯上蔽，在昼犹昏；疏条交映，

词句注释

负势竞上：山峦凭借(高峻的)地势，争着向上。
互相轩邈(miǎo)：意思是这些山峦仿佛都在争着往高处远处伸展。轩，高。邈，远。这里均作动词用。
激：冲击，撞击。
泠(líng)泠：拟声词，形容水声清越。
嘤(yīng)嘤成韵：鸣声嘤嘤，和谐动听。嘤嘤，鸟鸣声。
柯(kē)：树木的枝干。

通假字

①蝉则千转不穷
"转"同"啭"，鸟鸣，这里指蝉鸣。
②窥谷忘反
"反"同"返"，返回。

有时见日。

得道多助，失道寡助
《孟子》

天时不如地利，地利不如人和。三里之城，七里之郭，环而攻之而不胜。夫环而攻之，必有得天时者矣，然而不胜者，是天时不如地利也。城非不高也，池非不深也，兵革非不坚利也，米粟非不多也，委而去之，是地利不如人和也。故曰：域民不以封疆之界，固国不以山溪之险，威天下不以兵革之利。得道者多助，失道者寡助。寡助之至，亲戚畔之；多助之至，天下顺之。以天下之所顺，攻亲戚之所畔，故君子有不战，战

词句注释

天时不如地利，地利不如人和：有利于作战的天气、时令，比不上有利于作战的地理形势；有利于作战的地理形势，比不上作战中的人心所向、内部团结。

三里之城：方圆三里的内城。

环：围。

池：护城河。

兵革：泛指武器装备。兵，兵器。革，皮革制成的甲、胄、盾之类。

委而去之：意思是弃城而逃。委，放弃。去，离开。

域民不以封疆之界：意思是，使人民定居下来(而不迁到别的地方去)，不能靠疆域的边界。

固国不以山溪之险：巩固国防不能靠山河的险要。

威天下不以兵革之利：震慑天下不能靠武器的锐利。

得道：指能够施行治国的正道，即行仁政。

至：极点。

亲戚：内外亲属，包括父系亲属和母系亲属。

畔：同"叛"，背叛。

故君子有不战，战必胜矣：所以能行仁政的君主不战则已，战就一定能胜利。君子，这里指能行仁政的君主，即上文所说的"得道者"。

必胜矣。

富贵不能淫
（节选）
《孟子》

孟子曰："是焉得为大丈夫乎？

子未学礼乎？丈夫之冠也，父命之；女子

之嫁也，母命之，往送之门，戒之曰：'往

之女家，必敬必戒，无违夫子！'以顺为

正者，妾妇之道也。居天下之广居，立天

下之正位，行天下之大道。得志，与民由

之；不得志，独行其道。富贵不能淫，贫

贱不能移，威武不能屈。此之谓大丈夫。"

生于忧患，
死于安乐
《孟子》

舜发于畎亩之中，傅说举于

版筑之间，胶鬲举于鱼盐之中，管夷吾

举于士，孙叔敖举于海，百里奚举于市。

📑 词句注释

焉：怎么，哪里。

父命之：父亲给以训导。
命，教导、训诲。

戒：告诫。下文的"戒"
是谨慎的意思。

正：准则，标准。

独行其道：独自走自己
的道路。

淫：惑乱，迷惑。这里是
使动用法。

移：改变，动摇。这里是
使动用法。

屈：屈服。这里是使动
用法。

📖 古今异义

丈夫之冠也
古义：成年男子。
今义：女子的配偶。

📖 一词多义

戒 { 戒之曰：告诫。
必敬必戒：谨慎。

居 { 居天下之广居：居住。
居天下之广居：居所，住宅。

📑 词句注释

舜发于畎亩之中：舜在
历山耕田，后被尧起
用，成为尧的继承人。
发，兴起，指被任用。畎
亩，田地。

举：选拔、任用。

筑：捣土用的杵。

故天将降大任于是人也,必先苦其心

志,劳其筋骨,饿其体肤,空乏其身,行

拂乱其所为,所以动心忍性,曾益其所

不能。

人恒过,然后能改;困于心,衡于虑,

而后作;征于色,发于声,而后喻。入则

无法家拂士,出则无敌国外患者,国恒

亡。然后知生于忧患而死于安乐也。

愚公移山
（节选）
《列子》

河曲智叟笑而止之曰:"甚矣,

汝之不惠! 以残年余力,曾不能毁山之

一毛,其如土石何?"北山愚公长息曰:

"汝心之固,固不可彻,曾不若孀妻弱子。

饿其体肤:使他经受饥饿之苦。
空(kòng)乏:财资缺乏。
拂:违背。
乱:扰乱。
动心忍性:使他的心受到震撼,使他的性格坚忍起来。
曾(zēng)益:增加。曾,同"增"。
恒过:常常犯错误。

📖 **直击考点**

全文是如何论证中心论点的?

答案:第一段运用举例论证,列举了六位历史上著名人物从卑微到显贵的事例,说明成就大业的人必先经受一番艰难困苦的磨练,从而论证了中心论点。第二段运用道理论证,从正反两方面论证经受磨练的好处,进一步论证了中心论点。

📝 **词句注释**

毛:指草木。
汝心之固,固不可彻:你思想顽固,顽固到了不可改变的地步。彻,通达,这里指改变。
不若:不如,比不上。
弱子:幼儿,小孩。

📚 **古今异义**

曾不能毁山之一毛
古义:草木。
今义:动植物的皮上所生长的丝状物;鸟类的羽毛。

虽我之死，有子存焉。子又生孙，孙又生子；子又有子，子又有孙；子子孙孙无穷匮也，而山不加增，何苦而不平？"河曲智叟亡以应。

词句注释

穷匮(kuì)：穷尽。
苦：愁苦。这里指担心。
亡(wú)以应：没有话来回答。

一词多义

而 {
面山而居 — 连词，表修饰。
而山不加增 — 连词，表转折。
何苦而不平 — 连词，表顺承。
}

周亚夫军细柳
（节选）
〔汉〕司马迁

先驱曰："天子且至！"军门都尉曰："将军令曰'军中闻将军令，不闻天子之诏'。"居无何，上至，又不得入。于是上乃使使持节诏将军："吾欲入劳军。"亚夫乃传言开壁门。壁门士吏谓从属车骑曰："将军约，军中不得驱驰。"于是天子乃按辔徐行。

词句注释

且：将要。
军门都尉：守卫军营的将官，职位低于将军。
军中闻将军令，不闻天子之诏(zhào)：军中只听从将军的命令，不听从天子的诏令。诏，皇帝发布的命令。
居无何：过了不久。居，经过。无何，不久。
持节：手持符节。节，符节，皇帝派遣使者或调动军队的凭证。
吾欲入劳军：我想要进军营慰劳军队。
壁：营垒。
按辔：控制住车马。

桃花源记
（节选）
〔晋〕陶渊明

林尽水源，便得一山，山有小口，

词句注释

林尽水源：林尽于水源，意思是桃林在溪水发源的地方就到头了。

仿佛若有光。便舍船，从口入。初极狭，才通人。复行数十步，豁然开朗。土地平旷，屋舍俨然，有良田、美池、桑竹之属。阡陌交通，鸡犬相闻。其中往来种作，男女衣着，悉如外人。黄发垂髫，并怡然自乐。

见渔人，乃大惊，问所从来。具答之。便要还家，设酒杀鸡作食。村中闻有此人，咸来问讯。自云先世避秦时乱，率妻子邑人来此绝境，不复出焉，遂与外人间隔。问今是何世，乃不知有汉，无论魏晋。

仿佛：隐隐约约，形容看不真切。

豁然开朗：形容由狭窄幽暗突然变得开阔敞亮。

俨(yǎn)然：整齐的样子。

属：类。

阡陌交通：田间小路交错相通。阡陌，田间小路。

相闻：可以互相听到。

悉：全，都。

黄发垂髫(tiáo)：指老人和小孩。黄发，旧说是长寿的特征，用来指老人。垂髫，垂下来的头发，用来指小孩。

乃：于是，就。

具：详细。

要(yāo)：同"邀"，邀请。

咸：全，都。

妻子：妻子儿女。

绝境：与人世隔绝的地方。

遂与外人间(jiàn)隔：于是就同外界的人隔绝了。遂，于是、就。间隔，隔绝、不通音讯。

乃：竟然，居然。

无论：不要说，更不必说。

📖 **古今异义**

①阡陌交通
古义：交错相通。
今义：指运输事业。

②无论魏晋
古义：不要说，更不必说。
今义：表示条件关系的连词。

📖 **成语积累**

世外桃源　无人问津
豁然开朗　怡然自得

小石潭记
（节选）
〔唐〕柳宗元

从小丘西行百二十步，隔篁

竹，闻水声，如鸣珮环，心乐之。伐竹取

道，下见小潭，水尤清冽。全石以为底，

近岸，卷石底以出，为坻，为屿，为嵁，为

岩。青树翠蔓，蒙络摇缀，参差披拂。

潭中鱼可百许头，皆若空游无所

依，日光下澈，影布石上。佁然不动，俶

尔远逝，往来翕忽，似与游者相乐。

潭西南而望，斗折蛇行，明灭可见。

其岸势犬牙差互，不可知其源。

核舟记
（节选）
〔明〕魏学洢

船头坐三人，中峨冠而多髯者

为东坡，佛印居右，鲁直居左。苏、黄其

阅一手卷。东坡右手执卷端，左手抚鲁

直背。鲁直左手执卷末，右手指卷，如有

所语。东坡现右足，鲁直现左足，各微

侧，其两膝相比者，各隐卷底衣褶中。佛

印绝类弥勒，袒胸露乳，矫首昂视，神情

与苏、黄不属。卧右膝，诎右臂支船，而

竖其左膝，左臂挂念珠倚之——珠可历

历数也。

手卷：只能卷舒而不能悬挂的横幅书画长卷。
如有所语：好像在说什么似的。语，说话。
其两膝相比者：他们的互相靠近的两膝。指东坡的左膝和鲁直的右膝。比，靠近。
各隐卷底衣褶中：各自隐藏在手卷下边的衣褶里。意思是从衣褶上可以看出相并的两膝。
绝类弥勒：极像弥勒佛。类，像。弥勒，佛教菩萨之一，佛寺中常有他的塑像，袒胸露腹，笑容满面。
矫首昂视：抬头仰望。矫，举。
不属：不相类似。
诎(qū)：弯曲。
可历历数：可以清清楚楚地数出来。历历，分明的样子。

北冥有鱼
《庄子》

北冥有鱼，其名为鲲。鲲之

大，不知其几千里也；化而为鸟，其名为

鹏。鹏之背，不知其几千里也；怒而飞，

其翼若垂天之云。是鸟也，海运则将徙

📑 **词句注释**

北冥：北海。庄子想象中的北海，应该在北方的不毛之地。冥，同"溟"，海。下文的"南冥"指南海。
鲲(kūn)：大鱼名。
垂天之云：悬挂在天空的云。
海运：海水运动。古代有"六月海动"之说，海动必有大风，大鹏可借风力南飞。

于南冥。南冥者，天池也。《齐谐》者，志

怪者也。《谐》之言曰："鹏之徙于南冥

也，水击三千里，抟扶摇而上者九万里，

去以六月息者也。"野马也，尘埃也，

生物之以息相吹也。天之苍苍，其正色

邪？其远而无所至极邪？其视下也，亦

若是则已矣。

庄子与惠子游于濠梁之上

《庄子》

庄子与惠子游于濠梁之上。庄

子曰："鲦鱼出游从容，是鱼之乐也。"惠

子曰："子非鱼，安知鱼之乐？"庄子曰：

"子非我，安知我不知鱼之乐？"惠子曰：

"我非子，固不知子矣；子固非鱼也，子之

志怪：记载怪异的事物。志，记载。
水击：击水，拍打水面。
抟(tuán)扶摇而上者九万里：乘着旋风盘旋飞至九万里的高空。抟，盘旋飞翔。扶摇，旋风。
野马也，尘埃也，生物之以息相吹也：山野中的雾气，空气中的尘埃，都是生物用气息吹拂的结果。野马，山野中的雾气，奔腾如野马。
其视下也：大鹏从天空往下看。其，代大鹏。
亦若是则已矣：也不过像人在地面上看天一样罢了。是，这样。

📖 **古今异义**
①海运则将徙于南冥
古义：海水运动。
今义：泛指海上运输。
②野马也，尘埃也
古义：山野中的雾气，奔腾如野马。
今义：一种动物。

📝 **词句注释**
惠子：即惠施，战国时期哲学家，庄子的好友。
濠(háo)梁：濠水上的桥。濠，水名，在今安徽凤阳。
鲦(tiáo)鱼：一种白色小鱼。

📖 **一词多义**
固：固不知子矣（固然）／子固非鱼也（本来）
之：安知鱼之乐（的）／既已知吾知之而问我（代词）

不知鱼之乐，全矣！"庄子曰："请循其

本。子曰'汝安知鱼乐'云者，既已知吾

知之而问我，我知之濠上也。"

直击考点

庄子认为"出游从容"的鱼儿很快乐，表现了他怎样的心境？

答案：庄子认为鱼儿"出游从容"，其实是他愉悦心境的投射与外化。

虽有嘉肴
《礼记》

虽有嘉肴，弗食，不知其旨也；

虽有至道，弗学，不知其善也。是故学然

后知不足，教然后知困。知不足，然后能

自反也；知困，然后能自强也。故曰：教

学相长也。《兑命》曰"学学半"，其此之

谓乎！

词句注释

旨：味美。

至道：最好的道理。

困：困惑。

自反：自我反思。

教学相长：教与学是互相推动、互相促进的。

《兑(yuè)命》：即《说(yuè)命》，《尚书》中的一篇。

学(xiào)学半：教别人，占自己学习的一半。前一个"学"同"敩(xiào)"，教导。

词类活用

①不知其旨也

名词用作形容词，味美。

②不知其善也

形容词用作名词，好处。

大道之行也
《礼记》

大道之行也，天下为公。选贤

与能，讲信修睦。故人不独亲其亲，不独

子其子，使老有所终，壮有所用，幼有所

词句注释

天下为公：天下是公共的。

选贤与(jǔ)能：选拔推举品德高尚、有才干的人。贤，指品德高尚。能，指才干出众。与，同"举"。

讲信修睦(mù)：讲求诚信，培养和睦气氛。修，培养。

有所终：有终老的保障。

长，矜、寡、孤、独、废疾者皆有所养，男

有分，女有归。货恶其弃于地也，不必藏

于己；力恶其不出于身也，不必为己。是

故谋闭而不兴，盗窃乱贼而不作，故外

户而不闭。是谓大同。

马 说
〔唐〕韩 愈

世有伯乐，然后有千里马。千

里马常有，而伯乐不常有。故虽有名马，

祇辱于奴隶人之手，骈死于槽枥之间，

不以千里称也。

马之千里者，一食或尽粟一石。食

马者不知其能千里而食也。是马也，虽

有千里之能，食不饱，力不足，才美不外

矜(guān)、寡、孤、独、废疾者：矜，同"鳏"，老而无妻；寡，老而无夫；孤，幼而无父；独，老而无子；废疾，有残疾而不能做事。者，……的人。

分(fèn)：职分，职守。

谋闭而不兴：图谋之心闭塞而不会兴起。

外户而不闭：门从外面带上，而不从里面闩上。外户，从外面把门带上。闭，用门闩插上。

古今异义

大道之行也
古义：儒家推崇的上古时代的政治制度。
今义：大路。

词句注释

祇(zhǐ)：同"祇(只)"，只、仅。

奴隶人：奴仆。

骈(pián)死：(和普通马)一同死。骈，本义为两马并驾，引申为并列。

槽枥(lì)：马槽。

不以千里称：不以千里马而著称，指人们并不知道。

一食：吃一次。

或：有时。

石：容量单位，十斗为一石。

食(sì)：同"饲"，喂。下文"而食""食之"中的"食"读音和意思与此相同。

外见(xiàn)：表现在外面。见，同"现"。

一词多义

食 ┃ 一食或尽粟一石：吃。
　　┃ 食之不能尽其材：同"饲"，喂养。

见，且欲与常马等不可得，安求其能千

里也？

　　策之不以其道，食之不能尽其材，

鸣之而不能通其意，执策而临之，曰："天

下无马！"呜呼！其真无马邪？其真不知

马也！

岳阳楼记
（节选）
〔宋〕范仲淹

若夫淫雨霏霏，连月不开，阴

风怒号，浊浪排空，日星隐曜，山岳潜

形，商旅不行，樯倾楫摧，薄暮冥冥，虎

啸猿啼。登斯楼也，则有去国怀乡，忧谗

畏讥，满目萧然，感极而悲者矣。

　　至若春和景明，波澜不惊，上下

词句注释

且：犹，尚且。
不以其道：指不按照(驱使千里马的)正确方法。
食之不能尽其材：喂它，却不能让它竭尽才能。材，才能、才干。
鸣之而不能通其意：它鸣叫，却不能通晓它的意思。
临：面对。
其真无马邪：真的没有千里马吗？其，表示加强诘问语气。

词类活用

①食马者不知其能千里而食也
数量词用作动词，行千里。
②策之不以其道
名词用作动词，用鞭子驱赶。

词句注释

淫雨：连绵不断的雨。
霏(fēi)霏：雨雪纷纷而下的样子。
开：指天气放晴。
排空：冲向天空。
日星隐曜(yào)：太阳和星星隐藏起光辉。曜，光芒。
山岳潜形：山岳隐没在阴云中。
樯(qiáng)倾楫(jí)摧：桅杆倒下，船桨断折。倾，倒下。摧，折断。
薄暮冥冥：傍晚天色昏暗。冥冥，昏暗。
去国怀乡，忧谗畏讥：离开国都，怀念家乡，担心被说坏话，惧怕被批评指责。国，指国都。
景：日光。
波澜不惊：湖面平静，没有风浪。

天光，一碧万顷，沙鸥翔集，锦鳞游

泳，岸芷汀兰，郁郁青青。而或长烟一

空，皓月千里，浮光跃金，静影沉璧，

渔歌互答，此乐何极！登斯楼也，则有心

旷神怡，宠辱偕忘，把酒临风，其喜洋洋

者矣。

嗟夫！予尝求古仁人之心，或异二

者之为，何哉？不以物喜，不以己悲，居

庙堂之高则忧其民，处江湖之远则忧

其君。是进亦忧，退亦忧。然则何时而

乐耶？其必曰"先天下之忧而忧，后天下

之乐而乐"乎！

上下天光，一碧万顷：天色湖光相接，一片青绿，广阔无际。万顷，极言广阔。

翔集：时而飞翔，时而停歇。集，停息。

锦鳞：美丽的鱼。鳞，代指鱼。

岸芷(zhǐ)汀(tīng)兰：岸上与小洲上的花草。芷，白芷。汀，小洲。

郁郁：形容草木茂盛。

浮光跃金：浮动的光像跳动的金子。这是写月光照耀下的水波。

静影沉璧：静静的月影像沉入水中的玉璧。这是写无风时水中的月影。璧，圆形的玉。

何极：哪有尽头。

把酒临风：端着酒，迎着风。把，持、执。

求：探求。

古仁人：古代品德高尚的人。

不以物喜，不以己悲：不因外物和自己处境的变化而喜悲。

📖 **直击考点**

"迁客骚人"与"古仁人"的区别在哪里？

答案：迁客骚人因物而悲，因己而悲，其志因环境变化而变化；古仁人"不以物喜，不以己悲"，他们心怀天下，其志始终如一。

醉翁亭记
（节选）
〔宋〕欧阳修

若夫日出而林霏开，云归而岩

穴暝，晦明变化者，山间之朝暮也。野芳

发而幽香，佳木秀而繁阴，风霜高洁，水

落而石出者，山间之四时也。朝而往，暮

而归，四时之景不同，而乐亦无穷也。

至于负者歌于途，行者休于树，前

者呼，后者应，伛偻提携，往来而不绝

者，滁人游也。临溪而渔，溪深而鱼肥，

酿泉为酒，泉香而酒洌，山肴野蔌，杂然

而前陈者，太守宴也。

湖心亭看雪
〔明〕张　岱

崇祯五年十二月，余住西湖。

大雪三日，湖中人鸟声俱绝。是日更定

📑 词句注释

林霏开：树林里的雾气散开。霏，弥漫的云气。

云归而岩穴暝(míng)：云雾聚拢，山谷就显得昏暗了。岩穴，山洞，这里指山谷。暝，昏暗。

晦明变化：意思是朝则自暗而明，暮则自明而暗，或暗或明，变化不一。

野芳发而幽香：野花开放，有一股清幽的香味。芳，花。

佳木秀而繁阴：好的树木枝叶繁茂，形成浓密的绿荫。秀，茂盛。

风霜高洁：指天高气爽，霜色洁白。

负者：背着东西的人。

休于树：在树下休息。

伛偻(yǔ lǚ)提携：老年人弯着腰走，小孩子由大人领着走，这里指老老少少的行人。

洌(liè)：清。

山肴野蔌(sù)：野味野菜。蔌，菜蔬。

📖 古今异义

①野芳发而幽香
古义：开放。
今义：出发。

②佳木秀而繁阴
古义：茂盛，繁茂。
今义：秀气，好看。

📑 词句注释

更(gēng)定：晚上八时左右。更，古代夜间的计时单位，一夜分为五更，每更约两小时。旧时每晚八时左右，打鼓报告初更开始，称为"定更"。

矣，余拏一小舟，拥毳衣炉火，独往湖心

亭看雪。雾凇沆砀，天与云与山与水，上

下一白，湖上影子，惟长堤一痕、湖心亭

一点、与余舟一芥、舟中人两三粒而已。

到亭上，有两人铺毡对坐，一童子

烧酒炉正沸。见余大喜曰："湖中焉得更

有此人！"拉余同饮。余强饮三大白而

别。问其姓氏，是金陵人，客此。及下船，

舟子喃喃曰："莫说相公痴，更有痴似相

公者。"

鱼我所欲也
（节选）
《孟子》

鱼，我所欲也；熊掌，亦我所欲

也。二者不可得兼，舍鱼而取熊掌者也。

拏(ná)：撑(船)。

拥毳(cuì)衣炉火：裹着裘皮衣服，围着火炉。拥，裹、围。毳，鸟兽的细毛。

雾凇(sōng)沆砀(hàng dàng)：冰花周围弥漫着白汽。雾凇，天气寒冷时，雾冻结在树木的枝叶上形成的白色松散冰晶。沆砀，白汽弥漫的样子。

长堤一痕：指西湖长堤在雪中隐隐露出一道痕迹。

焉得更有此人：哪能还有这样的人呢！意思是想不到还会有这样的人。焉得，哪能。更，还。

三大白：三大杯酒。白，古人罚酒时用的酒杯。

客此：客居此地。

舟子：船夫。

相公：旧时对士人的尊称。

📖 **直击考点**

"独往湖心亭看雪"中的"独"字，表现出了作者怎样的思想情怀和生活态度？

答案："独"字，表现出作者特立独行的高洁情怀和不随流俗的生活态度。

📖 **特殊句式**

鱼，我所欲也。
（"……也"表判断）

生,亦我所欲也;义,亦我所欲也。二者

不可得兼,舍生而取义者也。生亦我所

欲,所欲有甚于生者,故不为苟得也;死

亦我所恶,所恶有甚于死者,故患有所

不辟也。如使人之所欲莫甚于生,则凡

可以得生者何不用也?使人之所恶莫

甚于死者,则凡可以辟患者何不为也?

由是则生而有不用也,由是则可以辟患

而有不为也。是故所欲有甚于生者,所

恶有甚于死者。非独贤者有是心也,人

皆有之,贤者能勿丧耳。

唐雎不辱使命
(节选)

《战国策》

秦王怫然怒,谓唐雎曰:"公亦

词句注释

苟得:苟且取得。这里是苟且偷生的意思。

恶(wù):讨厌,憎恨。

患:祸患,灾难。

辟:同"避",躲避。

如使:假如,假使。

何不用也:什么(手段)不用呢?

是心:这种心。

丧:丧失。

古今异义

非独贤者有是心也

古义:代词,这种。

今义:判断词,是。

直击考点

本文主要赞扬了什么?批判了什么?从孟子的观点中你得到了哪些启示?

答案:赞扬了"舍生而取义",批判了"见利忘义"。参考启示:在面对人生的各种抉择时,应以"义"为重。

词句注释

怫(fú)然:愤怒的样子。

公:对人的敬称。

尝闻天子之怒乎？"唐雎对曰："臣未尝

闻也。"秦王曰："天子之怒，伏尸百万，

流血千里。"唐雎曰："大王尝闻布衣之

怒乎？"秦王曰："布衣之怒，亦免冠徒

跣，以头抢地尔。"唐雎曰："此庸夫之怒

也，非士之怒也。夫专诸之刺王僚也，彗

星袭月；聂政之刺韩傀也，白虹贯日；要

离之刺庆忌也，仓鹰击于殿上。此三子

者，皆布衣之士也，怀怒未发，休祲降于

天，与臣而将四矣。若士必怒，伏尸二

人，流血五步，天下缟素，今日是也。"挺

剑而起。

伏尸：横尸在地。
免冠徒跣(xiǎn)：摘下帽子，光着脚。徒，裸露。跣，赤脚。
抢(qiāng)：碰，撞。
士：这里指有胆识有才能的人。
与臣而将四矣：加上我，将变成四个人了。唐雎暗示秦王，自己将效法专诸、聂政、要离三人行刺。
必：一定。
缟(gǎo)素：白色丧服。这里用作动词，指穿白色丧服。缟、素，都是白色的绢。
挺：拔。

📖 直击考点

"大王尝闻布衣之怒乎"与"士别三日，即更刮目相待，大兄何见事之晚乎"两句中的"乎"字，分别表示怎样的语气？

答案：前一句的"乎"表示疑问语气，后一句的"乎"表示感叹语气。

送东阳马生序
（节选）

〔明〕宋　濂

余幼时即嗜学。家贫，无从致书以观，每假借于藏书之家，手自笔录，计日以还。天大寒，砚冰坚，手指不可屈伸，弗之怠。录毕，走送之，不敢稍逾约。以是人多以书假余，余因得遍观群书。既加冠，益慕圣贤之道。又患无硕师名人与游，尝趋百里外，从乡之先达执经叩问。先达德隆望尊，门人弟子填其室，未尝稍降辞色。余立侍左右，援疑质理，俯身倾耳以请；或遇其叱咄，色愈恭，礼愈至，不敢出一言以复；俟其欣悦，则又请焉。故余虽愚，卒获有

词句注释

致：得到。
假借：借。
弗之怠：即"弗怠之"，不懈怠，指不放松抄录书。
走：跑。
逾约：超过约定期限。
以是：因此。
既加冠(guān)：加冠之后，指已成年。古时男子二十岁举行加冠（束发戴帽）仪式，表示已经成人。后人常用"冠"或"加冠"表示年已二十。
硕师：学问渊博的老师。
趋：快步走。
从乡之先达执经叩问：拿着经书向同乡有道德有学问的前辈请教。叩问，请教。
德隆望尊：道德声望高。
填：挤满。
稍降辞色：把言辞和脸色略变得温和一些。稍，略微。辞色，言辞和脸色。
援疑质理：提出疑难，询问道理。援，引、提出。质，询问。
叱咄(duō)：训斥，呵责。
至：周到。
复：回答，答复。这里是辩解的意思。
俟(sì)：等待。

一词多义

弗之怠
代词，指代抄书。
益慕圣贤之道
结构助词，的。
当余之从师也
结构助词，放在主谓之间，取消句子独立性。

所闻。

曹刿论战
（节选）
《左传》

公与之乘，战于长勺。公将鼓
之。刿曰："未可。"齐人三鼓。刿曰："可
矣。"齐师败绩。公将驰之。刿曰："未
可。"下视其辙，登轼而望之，曰："可矣。"
遂逐齐师。

既克，公问其故。对曰："夫战，勇气
也。一鼓作气，再而衰，三而竭。彼竭我
盈，故克之。夫大国，难测也，惧有伏焉。
吾视其辙乱，望其旗靡，故逐之。"

邹忌讽齐王
纳谏（节选）
《战国策》

于是入朝见威王，曰："臣诚知
不如徐公美。臣之妻私臣，臣之妾畏臣，

臣之客欲有求于臣,皆以美于徐公。今

齐地方千里,百二十城,宫妇左右莫不

私王,朝廷之臣莫不畏王,四境之内莫

不有求于王:由此观之,王之蔽甚矣。"

王曰:"善。"乃下令:"群臣吏民能

面刺寡人之过者,受上赏;上书谏寡人

者,受中赏;能谤讥于市朝,闻寡人之耳

者,受下赏。"令初下,群臣进谏,门庭若

市;数月之后,时时而间进;期年之后,

虽欲言,无可进者。燕、赵、韩、魏闻之,

皆朝于齐。此所谓战胜于朝廷。

陈涉世家
（节选）

〔汉〕司马迁

二世元年七月,发闾左適戍渔

词句注释

皆以美于徐公:都认为(我)比徐公美。

宫妇:宫里侍妾一类女子。

左右:君主左右的近侍之臣。

莫:没有谁。

四境之内:全国范围内。

蔽:蒙蔽,这里指所受的蒙蔽。

面刺:当面指责。

谤讥于市朝:在公众场所指责讥刺(寡人的)过失。市朝,指集市、市场等公共场合。

闻:这里是"使……听到"的意思。

时时:常常,不时。

间(jiàn)进:偶然进谏。间,间或、偶然。

期(jī)年:满一年。

朝于齐:到齐国来朝见。

战胜于朝廷:在朝廷上取得胜利。意思是内政修明,不需用兵就能战胜敌国。

一词多义

闻 ｛ 燕、赵、韩、魏闻之 听说。 / 闻寡人之耳者 使……听到。

朝 ｛ 朝服衣冠 早晨。 / 皆朝于齐 朝见。

词句注释

二世元年:公元前209年。秦始皇死后,他的小儿子胡亥继立为皇帝,称为二世。

古 文

阳，九百人屯大泽乡。陈胜、吴广皆次当

行，为屯长。会天大雨，道不通，度已失

期。失期，法皆斩。陈胜、吴广乃谋曰：

"今亡亦死，举大计亦死；等死，死国可

乎？"陈胜曰："天下苦秦久矣。吾闻二世

少子也，不当立，当立者乃公子扶苏。扶

苏以数谏故，上使外将兵。今或闻无罪，

二世杀之。百姓多闻其贤，未知其死也。

项燕为楚将，数有功，爱士卒，楚人怜之。

或以为死，或以为亡。今诚以吾众诈自

称公子扶苏、项燕，为天下唱，宜多应

者。"吴广以为然。

发闾(lǘ)左適(zhé)戍渔阳：征发贫苦人民去驻守渔阳。闾，居民聚居处。古代二十五家为一闾，贫者居住闾左，富者居住闾右，故以"闾左"来指代贫苦人民。適，同"谪"。渔阳，在今北京密云西南。
屯：停驻。
皆次当行(háng)：都(被)编入谪戍的队伍。次，编次。当行，在征发之列。
会：适逢，恰巧遇到。
度(duó)：推测，估计。
失期：误期。
举大计：发动大事，指起义。
等：同样。
死国：为国事而死。
苦秦：苦于秦(的统治)。
扶苏：秦始皇的长子。
数(shuò)：屡次。
上使外将(jiàng)兵：皇上派(他)在外面带兵。
项燕：楚国大将。秦灭楚时，他被秦军围困，自杀。
怜：哀怜，怜悯。
诚：如果。
唱：同"倡"，倡导、发起。
宜多应者：应当(有)很多响应的人。

出师表
（节选）

〔三国〕诸葛亮

亲贤臣，远小人，此先汉所以兴隆也；亲小人，远贤臣，此后汉所以倾颓也。先帝在时，每与臣论此事，未尝不叹息痛恨于桓、灵也。侍中、尚书、长史、参军，此悉贞良死节之臣，愿陛下亲之信之，则汉室之隆，可计日而待也。

臣本布衣，躬耕于南阳，苟全性命于乱世，不求闻达于诸侯。先帝不以臣卑鄙，猥自枉屈，三顾臣于草庐之中，咨臣以当世之事，由是感激，遂许先帝以驱驰。后值倾覆，受任于败军之际，奉命于危难之间，尔来二十有一年矣。

📑 词句注释

先汉：即西汉。下文的"后汉"即东汉。
所以：这里表示原因。
痛恨：痛心、遗憾。
贞良死节：忠正贤明，为保全节操而死（指以死报国）。
躬耕：亲身耕种。躬，亲自。
闻达：有名望，显贵。
卑鄙：社会地位低微，见识短浅。
猥（wěi）：辱。谦辞。
枉屈：屈尊就卑。
感激：感奋激发。
驱驰：奔走效劳。
倾覆：覆灭，颠覆。这里指兵败。
尔来：自那时以来。

📖 古今异义

①未尝不叹息痛恨于桓、灵也
古义：痛心、遗憾。
今义：深切地憎恨。
②臣本布衣
古义：平民百姓。
今义：布做的衣服。
③咨臣以当世之事，由是感激。
古义：感奋激发。
今义：感谢。

📖 成语积累

三顾茅庐　苟全性命
计日而待　临危受命

卖炭翁伐薪烧炭南山中满面尘灰烟火色两

鬓苍苍十指黑卖炭得钱何所营身上衣裳口

中食可怜身上衣正单心忧炭贱愿天寒

唐白居易诗卖炭翁节选　周培纳书

室中更无人惟有乳下孙有孙母未去出入无

完裙老妪力虽衰请从吏夜归急应河阳役犹

得备晨炊夜久语声绝如闻泣幽咽天明登前

途独与老翁别

唐杜甫诗石壕吏节选　周培纳书

欲渡黄河冰塞川
将登太行雪满山
闲来垂钓碧溪上
忽复乘舟梦日边

节录行路难 周培纳书

抽刀断水水更流
举杯消愁愁更愁
人生在世不称意
明朝散发弄扁舟

李白句 周培纳书

俄顷风定云墨色，秋天漠漠向昏黑。布衾多年冷似铁，娇儿恶卧踏里裂。床头屋漏无干处，雨脚如麻未断绝。自经丧乱少睡眠，长夜沾湿何由彻。安得广厦千万间，大庇天下寒士俱欢颜。风雨不动安如山。

唐杜甫诗茅屋为秋风所破歌节选　周培纳书

东市买骏马西市买鞍鞯南市买辔头北市

买长鞭旦辞爷娘去暮宿黄河边不闻爷娘

唤女声但闻黄河流水鸣溅溅旦辞黄河去

暮至黑山头不闻爷娘唤女声但闻燕山胡

骑鸣啾啾万里赴戎机关山度若飞朔气传

金柝寒光照铁衣将军百战死壮士十年归

归来见天子天子坐明堂策勋十二转赏赐

百千强可汗问所欲木兰不用尚书郎愿驰

千里足送儿还故乡　节录木兰诗　周培纳书